U0016821

「曲人鴻爪」本事

張充和 口述　孫康宜 撰寫

The *Quren Hongzhao*:
Artistic and Cultural Traditions of the *Kunqu* Musicians

This ground-breaking anthology, by Prof. Kang-i Sun Chang of Yale University, is based on a three-volume collection of calligraphy and paintings by leading *kunqu* musicians and scholars (the so-called "quren"), and gives readers a dazzling glimpse into the unique cultural world of Kun-style opera. That all these works of art were first created for (and preserved by) Ch'ung-ho Chang Frankel, the oldest surviving *kunqu* expert and calligrapher today, adds new dimensions to our understanding of the modern *kunqu* art. Spanning decades as well as nations, these volumes cover a period of time from 1937 to 1991, and move, along with its owner, from China to Taiwan and the US. In this book Prof. Chang weaves together the threads of Ch'ung-ho Chang Frankel's oral history into a continuous narrative, bridging a significant gap in the history of the literati qu, a tradition that is gradually forgotten with each passing decade.

我和張充和的曲緣

孫康宜

我和張充和女士的「曲緣」要從二十八年前說起。

那是一九八一年的四月間，紐約的大都會美術館（Metropolitan Museum of Art）剛建成一座仿造蘇州網師園的「明軒」（Astor Court），一切就緒，只等幾個星期後向外開放。那年我還在普林斯頓大學工作，尚未搬至康州來。當時普大的師生們正在熱心研究明代小說《金瓶梅》，對書中所錄許多明代小曲尤感興趣。於是服務於該美術館的普大校友何慕文（Marwell K. Hearn）就計畫為我們在明軒裡舉行一次曲會，並請著名崑曲大帥張充和為大家唱曲，由紐約的陳安娜（即後來的紐約海外崑曲社創辦人之一）吹笛。當天充和用崑曲的唱法為我們演唱金瓶梅曲子，包括〈雙令江兒水〉、〈朝元令〉、〈梁州新郎〉（摘自《琵琶記》）、〈羅江怨〉（俗名〈四夢八空〉）、〈山坡羊〉（即小尼姑〈山坡羊〉）等曲。從頭到尾，充和的演唱深得崑曲優美的精髓，令在場諸人

張充和攝於二〇〇九年春季。

期，我的博士生王璦玲正式向充和拜師
忙而屢屢作罷。還記得一九八〇年代後
空向充和習練崑曲，只可惜總因工作太
書法，課外兼教崑曲。我一直希望能抽
書館重修，自然請充和為該館題字以為
紀念。多年來，充和在耶魯的藝術系教
一直十分密切，二〇〇六年耶魯東亞圖
八月去世）。充和與耶魯大學的關係也
系裡共事（傅漢思教授已於二〇〇三年
Hans H. Frankel）教授同在東亞語文學
魯大學任教，並與充和的丈夫傅漢思（
次年（一九八二）秋天我轉到耶

表。
一九八一年八月號《明報月刊》上發
美國聽明朝時代曲〉為題寫一文在
個個絕倒。有關此情此景，我曾以〈在

張充和（左）、孫康宜（中），與耶魯大學校長夫人Jane Levin 博士（即耶魯Directed Studies Program 的主任）合影（二〇〇九年五月）（蘇煒攝影）。

學崑曲，開始會唱《牡丹亭》裡的〈遊園〉曲子，就曾令我一度非常羨慕。直至今日，王璦玲（現任臺灣中央研究院中國文哲研究所研究員）還經常對我說，她當年等於是「代替」我向充和學習了崑曲。

然而，未能向充和學習那素有「百戲之祖」雅稱的崑曲，一直都是我心中的遺憾。

對我來說，崑曲最大的魅力乃在於它所代表的傳統文人文化。或許只有像張充和那樣精於崑曲和書法，並徹底經過傳統文化薰陶的人，才能真正了解崑曲的意境。最近，在一篇訪問中，作家白先勇就曾說道：「我一直覺得書法與崑曲是一個文化符號。崑曲的水袖動

張充和給美國學生講解書法（二〇〇七年秋）。

作都是線條的美，跟書法的線條要有機地合起來」（見李懷宇訪問白先勇的文章，〈白先勇——我相信崑曲有復活的機會〉，《時代週報》創刊號〔二〇〇八年十一月十八日〕）。

不用說，以書法和崑曲著稱的張充和女士最能了解崑曲的這種特殊魄力。

但我也經常在想：過去到底有哪些「文化曲人」引導充和走過那底蘊深厚的崑曲藝術旅程？究竟要有什麼樣的文化修養和訓練才能充分表現出崑曲的藝術本質？在今日後現代的世界裡，我們還有可能繼承並傳達那種富有文人氣質的崑曲藝術嗎？

前不久在一個偶然的機會裡，充和讓我翻看她多年來存藏的《曲人鴻爪》

二〇〇八年十一月十九日，張充和與紐約崑曲社曲友演唱完畢。

三大冊，終於使我瞥見了半個多世紀以來所謂「文化曲人」的精神世界。在她的《曲人鴻爪》書畫冊裡，她收集了無數個「曲人」給她的書畫，其中包括曲學大師吳梅、王季烈等人的書法，畫家兼曲人張穀年、吳子深等人的作品，還有來自各方曲友的題詠。最難得的是，不論充和走到世界的哪個角落，不管在什麼情況下，她都不忘將那《曲人鴻爪》的冊子隨身攜帶，倍加珍藏。正如她所說：「抗戰那些年，這個冊子一直跟著我，一直跟到現在。」這是因為，只要有可能，她都要「抓住」每個機會

讓她的曲人知遇在冊子裡留下親筆題贈的書跡畫痕。因此《曲人鴻爪》實際上是半個多世紀以來一部難得的曲人書畫見證錄。

《曲人鴻爪》中的書畫精妙，曲文膾炙人口，實令我百看不厭，愛不釋手，因此也令我深受感

動——尤其是，有些收在《曲人鴻爪》裡的書畫已經沉睡了七十多年之久！不久前我的耶魯同事蘇煒先生曾在他的一篇散文裡提到了充和這部難得的《曲人鴻爪》，但我認為我們有必要讓廣大的讀者也分享這些珍貴的歷史文物，因而我主動向充和建議，希望她能盡快把這些書畫付梓出版。重要的是，《曲人鴻爪》收藏了一九三七至一九九一年一段十分漫長的曲人心聲。我想通過充和的口述來填補上世紀以來「曲史」的一些空白，所以才有編寫此書的構想。

同時，我能利用這個大好機會多向充和學習，更是求之不得的樂事。讓一個九十七歲的傑出書法家兼崑曲家領著你再次走過那段已經消逝的時光，去捕捉一些戲夢人生的片段，去追尋那個已逐漸失去的文人傳統，確實是一件動人幽懷的雅事。從中既讓人瞥見老一代文化人的師友情誼和風雅的交往，也讓人對那個已經逝去的曲壇佳話倍感珍惜。

必須聲明的是，由於篇幅的局限，本書無法收進《曲人鴻爪》裡全部的字畫。因此在選擇的過程中，不得不放棄一些曲人的作品，也請讀者見諒。另外，在收集有關曲人生平資料的過程中，筆者曾經把許多資料都拿給充和先生看過、也同時向她請教。但充和已經年高九十七，許多年代久遠的事已經記不得了，所以有時也無法判斷資料的正確性。因此，凡採用外來的材料，我都一一加註。當然若有資料上引用的錯誤，作為一個嚴謹的撰寫者，我必須負責任。以上已經說過，我本來就不是研究曲的專家，只是本著研究文化史、並以學習的態度來進行這項研究和撰寫的工作的。

有關此書的緣起，我當然最應當感謝的是張充和女士。沒有她貢獻出《曲人鴻爪》的書畫，沒

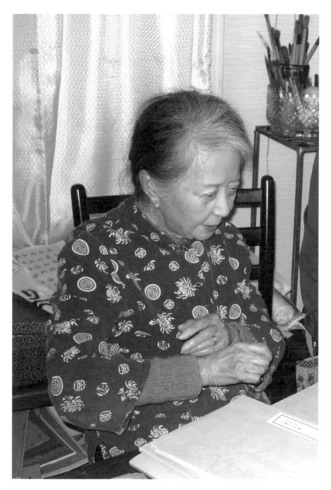

張充和攝於二〇〇七年秋。

有她向我口述往事，那根本就不會有這本書的結集。同時，我也要感謝曹凌志和李懷宇兩位先生不斷的催促和鼓勵。對於哈佛大學的王德威教授及Andy Rodekohr（Assistant Director, CCK-IUC）當初給於本研究計畫的慷慨支持，我要特別表示謝意。同時，我也要感謝陳安娜（紐約海外崑曲社社長），她為本書提供了許多照片。此外，余英時、董橋、陳淑平、高友工、許倬雲、王璦玲、林勝彩、謝正光、王瑋、尹繼芳、傅剛、李唐、章小東、孔海立、Victoria Wu（吳禮蘭）、康正果、丁邦新、辜健等人也都為我提供了重要的幫助。香港《明報月刊》的彭潔明（總經理室高級主任）和陳芳（執行編輯），大陸《書城》編輯陶媛媛，臺灣《中國時報‧人間副刊》主編楊澤，《聯合報‧聯合副刊》主編宇文正，以及美國《世界週刊》主編常誠若和《世界日報‧世界副刊》主編吳婉茹（Annie Wu）都分別在報刊上登載有關本書的精選章節，讓海外的讀者更加了解充和在崑曲方面的貢獻，我也要感謝他們。同時，我的丈夫張欽次（C. C. Chang）付出了許多時間和心力，他為我搜集各種各樣有關的曲友們的資訊，而且還幫助錄音、拍照等工作，所以我十分感激他。

在此，我要特別向聯經出版社的林載爵和胡金倫先生獻上衷心的謝忱，沒有他們的鼎立支持也不會有這本繁體字版的出版了。

二○一○年五月於美國耶魯大學

目次

張充和的《曲人鴻爪》

孫康宜

在充和的沙發上坐定，我一邊拿出筆記本、錄音機等，一邊迫不及待地問道：「您當時才二十四歲，一個年輕人怎麼會想到要把各種曲人的書畫收藏在這麼精美雅緻的冊子裡？而且後來經過戰亂，又移民美國，您仍能積年累月，從第一集發展到第二集，最後又有第三集（包括上下兩集），是什麼原因使您這樣不斷地收藏下去？……」

一聽到這個問題，充和顯得很興奮。她微笑著說：「那是很久以前的事了。我十六歲從合肥回到蘇州，就開始在我父親所辦的中學選崑曲課。那雖說是一門課外活動，卻使我對崑曲這個舊時的演唱藝術產生了很大的興趣。再加上家裡請來崑曲老師特別指導，我的興趣更被導向專業的品位。我的第一個崑曲老師是沈傳芷，他是著名崑曲家沈月泉的兒子，不論是小生戲或是正旦戲，他樣樣都會，所以我很幸運有這樣一位崑曲老師。當然還有張傳芳先生教我唱〈思凡〉，也幫我演出時準

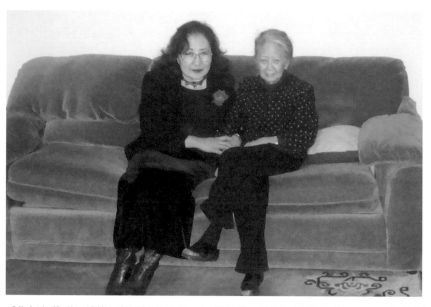

《曲人鴻爪》的口述就在這張沙發上進行，右起張充和、孫康宜（張欽次〔C. C. Chang〕攝影）。

備服裝等等。另外也有別的老師教我其他方面的崑曲，但沈傳芷先生是我主要的崑曲老師。此外，我也有幾位教笛子的老師，他們都是「小堂名」班出身，都是在窮苦人家長大的，但技藝十分精到。例如，李榮忻先生就以吹笛著名，有「江南笛王」之稱。他除了教我拍曲以外，還教我吹笛。當時我們家人經常一起去看戲，所以我也就更加愛好崑曲了。其實你在從前的一篇文章裡也提到，那個年頭我經常在蘇州拙政園的蘭舟上唱戲。」

「您是什麼時候第一次登臺演出的呢？」

「現在記不清是哪一年了，只記得第一次演出的地點是上海蘭心大戲

院。那次我們演《牡丹亭》裡的〈遊園〉、〈驚夢〉、〈尋夢〉三折戲。我唱杜麗娘，我的朋友李雲梅演春香，我的大姊元和扮演柳夢梅……」充和一邊說，一邊微笑著。

「啊，您開始收藏《曲人鴻爪》的書畫冊時，就是那個時候嗎？」我好奇地問道。

「大約在那以後不久，我就開始收藏曲人書畫了，那大概是一九三七年的春天吧。那時抗日戰爭還沒爆發。蘇州的崑曲文化一直很盛，到處都有曲社。喜歡崑曲的人可以經常聚在一起，在各人的私邸定期演唱崑曲。當時蘇州最有名的曲社，名叫幔亭曲社（那是曲學大師吳梅先生所題的社名）。我和我的大姊元和、二姊允和都是該曲社的成員。曲會經常在我們家裡開。每次開曲會，別的曲社的人也會來參加，大家同聚一堂，又唱曲、又吹笛，好不熱鬧。其實，早在北大讀書時，我就跟弟弟宗和定期參加俞平伯先生創辦的谷音曲會，那個曲社的活動都在清華大學舉行。1 後來，我也去青島參加過曲會兩次，因為我的老師沈傳芷當時在青島教曲。2 總之，我特別喜歡和志同道合的曲友們在曲會裡唱曲同聚。到後來，我認識的曲人漸漸多了，發現有些曲人不但精通崑曲，還擅長書畫。因為我從小就喜歡書畫，所以就很自然地請那些曲人在我的冊子裡留下他們的書法或畫……。」

「您的意思是，《曲人鴻爪》裡頭的書畫都是在曲會中完成的嗎？」我忍不住打斷了她的話。

「不，那些書畫不全都是在曲會中完成的。有些是他們把本子拿回家去寫的，有時是我親自把《曲人鴻爪》書畫冊送到他們家裡，請他們題字或畫畫。當然也有不少曲人是在聽我唱曲之後當

場為我寫的。但並不是所有為我作書畫的人都把他們的作品寫在我的《曲人鴻爪》冊子裡。比如

說，抗戰初年（大約一九三八年）我到成都，開始經常上臺演唱，曾演過《刺虎》等。有一回我到

張大千家參加一個party。在會上張大千請我表演一段〈思凡〉。演完之後，張大千立刻為我作了兩

張小畫；一張寫實，畫出我表演時的姿態；；另一張則通過水仙花來象徵〈思凡〉的「水仙」身段。

但這兩張畫都不在我的《曲人鴻爪》書畫冊裡，因為張大千不算是曲人……。」

「啊，我知道了，」我忍不住打斷她的話，「這兩張畫就是一直掛在您飯廳牆上的那兩張，對

嗎？不久前李懷宇先生在《南方都市報》訪問您的文章裡也提到了這兩張畫。他還提起您收藏的一

張寶貴的照片，照片裡有張大千和一隻大雁，那真是一個動人的故事。」

「你說得很對，多年來，我一直很珍惜張大千的兩幅畫和那張大雁的照片，那張照片是一個記

者拍的。」

「您剛才說，張大千不是曲人。能不能請您談談《曲人鴻爪》書畫冊中有關『曲人』的定

義？」

「當然，所謂『曲人』的定義很寬泛。首先，它包括所有會唱曲的人。一般說來，唱曲的人有

兩種：一種是學演唱、練身段、最後上臺表演的人。但另外有一種曲人，只唱而不演，他們唱的是

清曲。」

「對了，我想請教您：您唱的當然是南崑，但也有人唱北崑。您能不能解釋南崑和北崑的不

同。」

「其實南崑和北崑最大的不同就是對有些字的唱法不同而已。例如，『天淡雲閒』四個字，南崑是這麼唱的。（充和唱）。但北崑卻是這麼唱的。（充和再唱）。你可以聽出來，兩者的不同就在於那個『天』字的發音。其實我也很喜歡北崑的風格，我過去常聽韓世昌唱曲。有一次聽他唱《蝴蝶夢》，演莊周的故事，的確很有他自己的特色。」

抗戰初年張充和女士曾在成都演唱崑曲《刺虎》（紐約海外崑曲社提供）。

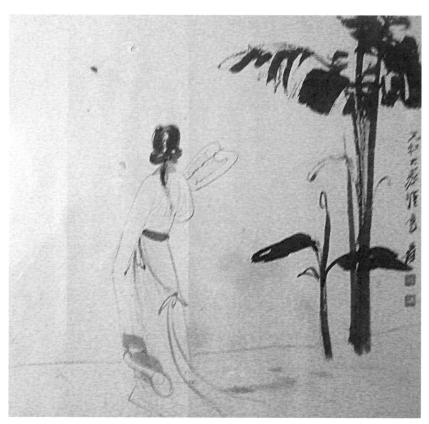

一九三八年左右，張大千為張充和所繪的畫作之一。該畫描寫充和表演崑曲的姿態。

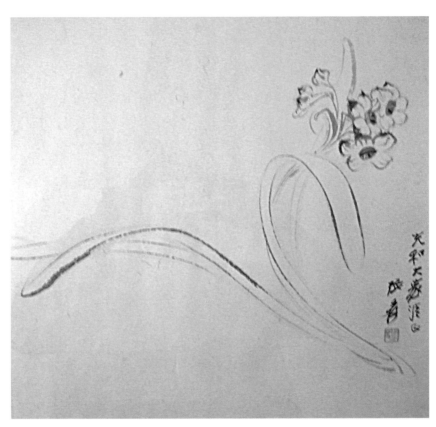

張大千的《水仙畫》用象徵的手法，表現出充和的〈思凡〉身段。

「有關唱曲者的咬字吐音這方面，對我來說，一直是很難的。您認為這是學崑曲最難的一部分嗎？」

「其實學崑曲並不難，只要下功夫就行。但重要的是，必須找到搭檔才行。」充和一邊說，一邊微笑著。

「喔」，我忍不住說道，「但我發現您的《曲人鴻爪》除了收當行曲人的書畫以外，還收了不少純學者的書法，這又是為什麼呢？」

「其實，我認為曲人也應當包括從事曲學研究的學者。例如，一九五六年胡適先生曾到加州柏克萊大學演講，也順便到我當時的柏克萊家中做客，他就堅持要在我的《曲人鴻爪》書畫冊中留字，因為他說，在撰寫文學史的過程中，他曾經做了許多有關選曲的工作。所以，當天胡適就在我的書畫冊中用毛筆抄錄了一首元人的曲子給我。沒想到多年之後，胡適那天的題字傳到某些讀者中間，還引起一場很可笑的誤會。最後我和漢思只得在《傳記文學》中發表一篇文章澄清一切。」

「啊，真有趣。所謂『讀者反應』的問題經常可以變得稀奇古怪。我會立刻去找您的那篇在《傳記文學》的文章來讀。我一向喜歡做文學偵探，這個題目可以讓我好好研究了。」

談到這裡，我忽然想到，還忘了問一個重要的問題。

「充和，我想換個話題。我曾聽人說二○○一年五月聯合國的教科文組織（UNESCO）把崑曲定為『人類口述和非物質遺產代表作』，和您這些年來在海外崑曲方面的努力有密切的關係。對

嗎？能不能請您說明一下？」

充和聽了，似乎在回憶什麼，接著就微笑道：「但你千萬不要把功勞都歸在我一個人身上，其他許多人的貢獻也很大……其實UNESCO早在一九四六年就已經和崑曲有關係了。記得就在那年，UNESCO派人到蘇州來，請國民政府的教育部接待，由樊伯炎先生（即上海崑曲研習社的發起人）負責搭臺。我和一些曲友正巧被指定為UNESCO演唱《牡丹亭》的〈遊園〉、〈驚夢〉。當天許多「傳」字輩的人都來了。我還記得，當時演唱的經費全由我們樂益女中來負擔。」

「啊，真沒想到。今天大家都以為UNESCO一直到最近幾年才開始重視崑曲，原來早在六十年前他們就已經想到崑曲了！」我不覺為之驚嘆。

同時我也聯想到，當UNESCO派人到蘇州考察崑曲的時候，大戰才剛結束不久。也就在那個時候，蘇州的崑曲事業才從戰時的凋敝中復甦過來，戰前那種唱曲吹笛、粉墨登場的場面又陸續出現了。可以說，大約一九四六那年，那些到外地逃難的蘇州人才終於回到了家鄉。在此之前的八年抗戰期間（一九三七—一九四五），許多為了躲避日軍轟炸的知識分子和曲人都紛紛逃難到了昆明、重慶等地區。因此，當時崑曲文化最盛的地區是重慶，而非蘇州。諷刺的是，充和平生唱曲唱得最多的就是她在重慶的那幾年。她經常在曲會裡唱，在戲院裡唱，也在勞軍時唱。據她回憶，當年即使「頭上有飛機在轟炸」，他們仍「照唱不誤」。

大戰勝利之後，充和又回到蘇州，她和曲友們經常開曲會，重新推廣崑曲的演唱，不遺餘力。

有時他們組織所謂的「同期」——那就是像「坐唱」一樣的聚會，大家不化妝只演唱，但表演方式要比普通的「曲會」正式一些。[3]同時，他們也參加上海地區的演唱活動。就在一九四六那年，充和與俞振飛同臺演出。他們在上海公演《白蛇傳》裡的〈斷橋〉，俞振飛演許仙，充和演白娘子，充和的大姊元和則唱青蛇。

大約就在那時，充和在一個「同期」的曲會裡寫下了她那首著名的〈鷓鴣天〉詞，題為〈戰後返蘇崑曲同期〉。詞曰：

舊日歌聲競繞梁

舊時笙管逞新腔

相逢曲苑花初發

攜手氍毹酒正香

扶斷檻　接頹廊

干戈未損好春光

霓裳盡盡翻新樣

十頃良田一鳳凰

那已經是六十多年前的事了，看來那麼遙遠，又那麼親切。在那以後，充和受聘於北京大學，教授崑曲和書法。一九四九年一月她與丈夫傅漢思（德裔美國漢學家）前往美國定居。半個多世紀以來，她對崑曲的愛好一直沒變，她繼續在美國唱、吹、教、演，甚至到法國、香港、臺灣等地表演。通常由傅漢思教授演講，她自己則示範登臺演出。

這些年來，充和與她的家人一直住在離耶魯大學不遠的北港城。充和把他們在北港的家稱為「也廬」；她所謂的「也廬」其實就是Yale（耶魯）的意思，取其同音的效果。我以為「也廬」比「耶魯」更有深意：它使人聯想到陶淵明那種「結廬在人境／而無車馬喧」、「採菊東籬下／悠然見南山」的意境。

在她的「也廬」裡，有不少來自世界各地的學者、書畫家和曲人們都經常來訪。例如，一九七○至一九七一年間著名的饒宗頤教授曾在耶魯大學客座一年，在那期間他屢次與充和以詩詞唱和，並交換書法心得。尤其難得的是，充和以美麗工楷為饒公手抄整本《晞周集》出版，其中包括饒公詞作七十多首（乃和宋代詞家周邦彥之作）。當時充和與饒宗頤的合作還傳為佳話，但饒公並沒在《曲人鴻爪》中題字，因為他不是所謂的「曲人」。一般說來，來訪的曲人，只要受過傳統詩書畫的修養，大多會在充和的《曲人鴻爪》書畫冊中留下痕跡。然而，近年以來，充和就只請人在她的「簽名簿」中簽名。但來訪的人也經常贈詩給充和。不久前來自北京的郭英德先生（以研究明清傳奇著名）就贈了一首七絕給充和，中有「慢亭餘韻也廬會」諸語。

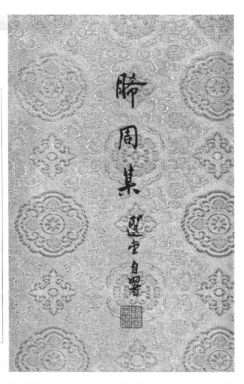

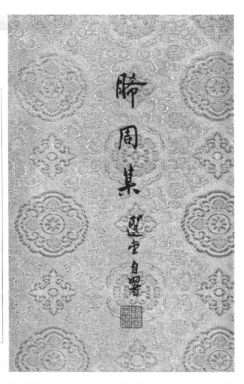

一九七一年張充和為饒宗頤手抄全書《晞周集》。右為饒公自題的封面，左為張充和手抄的〈晞周集序〉（該序為羅慷烈先生所作）。

這是北京的郭英德教授贈給張充和的一首七絕。

此外，充和不只精通詩書畫曲，還是一位琴人。學者謝正光還在耶魯當學生時就去拜訪過充和和她的夫婿漢思教授。大約一九八六年間，他又興沖沖地帶了一張從上海剛購得的古琴去請充和過目。因為賣古琴的人說是清朝的東西，謝正光想請充和確認一下。只見充和捧起古琴，朝窗前走去，撈起一個手電筒，往琴的龍池一照，驚喜地對謝說：「這古琴是明初永樂庚寅（一四一○）二月所製啊！」前人所謂「觀千劍而後識器，操千曲而後知音」者，蓋斯之謂歟？後來，謝正光為了那古琴，找到了許多元末明初的有關詩文，甚有心得。至今他仍忘不了抱琴也盧，得充和鑑賞的情景。

在充和的也盧裡，她也教出了許多崑曲方面的得意門生，其中包括她自己的女兒傅以謨（Emma Frankel）。傅以謨從小就學會吹笛，也唱〈遊園〉中的曲子。充和〈小園即事〉那組詩的第九首寫的就是這種富有情趣的教曲情境：「乳涕咿呀傍笛喧，秋千樹下學遊園，小兒未解臨川意，愛唱思凡最後篇」。經過充和的努力調教，以謨九歲就能登臺演唱了。

此外，充和最津津樂道的就是，一九七○年代後期，一個叫宣立敦（Richard Strassberg）的崑曲學生（其實，當時宣立敦已從普林斯頓大學拿到博士學位，並已在耶魯大學執教）。宣立敦中文能力特佳，崑曲演唱技巧也極出色。直至目前，充和還忘不了她曾與宣立敦同臺演出《牡丹亭》的〈學堂〉那一齣的情景——充和演杜麗娘，宣立敦演杜麗娘的家教陳最良（並由張光直的妻子李卉演春香）。後來，宣立敦到北京去拜訪沈從文先生，向他幽默地說道：「在臺下充和是我的

張充和的女兒以謨，九歲時就能登臺演唱崑曲（紐約海外崑曲社提供）。

一九七〇年代後期，宣立敦（中，飾陳最良）在臺上演張充和（右，飾杜麗娘）的老師。李卉（左）則演春香（紐約海外崑曲社提供）。

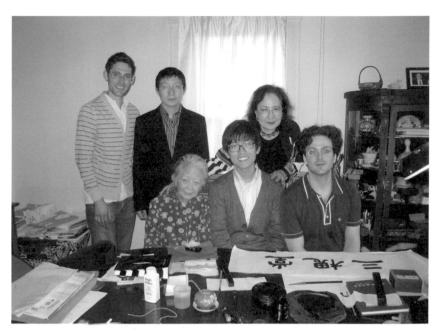

二〇〇九年重陽節，張充和與來訪的耶魯師生合影。前排左起張充和、Ricky Kim、Casey Schoenberger；後排左起Michael Alpert、王國軍、孫康宜。書桌上的「三槐堂」三個大字是張充和為蘇州海外漢學研究中心剛寫成的書法（康正果攝影）。

老師，在臺上她是我的學生，」引得從文先生大笑不止。

今年充和已達高齡九十七，但她還是特別喜歡學生。因此學生們經常到她的府上（即「也盧曲社」）拜訪她，並向她請教書法和崑曲。最近重陽節，我帶了四位耶魯學生去看充和。（我的耶魯同事康正果正好也在那裡）。那天充和興致很高，不但示範書法，讓學生們欣賞她為蘇州海外漢學中心剛寫成的「三槐堂」書法，[4]而且還親自唱〈遊

張充和為史丹福（又名斯坦福）大學圖書館所寫的題字初稿，時為二〇〇九年一月八日。

這是張充和練字時所揮灑出來的簽名習作之一，孫康宜把它當至寶收藏。

園〉，令學生們驚嘆不止。臨走前大家依依不捨，大夥兒一起朗誦李清照那首著名的重陽〈醉花陰〉詞：「……莫道不消魂，簾捲西風，人比黃花瘦。」

其實，充和每天仍像「學生」一樣的努力學習。

可以說，習書法和唱崑曲和已成為她怡情養性的方式，日常生活不可或缺的內容了。順便一提，我之所以特別欣賞充和平日練習書法時所留下的斷簡殘篇，乃因為她那些殘缺不全的書畫有時比一些「有意為之」的作品來得更瀟灑不拘、更富情趣。去年我就特意向充和要了一幅她在練字時所揮灑出來的簽名習作（是從廢紙中找出的）。我把它當至寶來珍藏，以為它得來不易。不久前，我有幸與充和分享她為史丹福（又名斯坦福）大學圖書館剛揮灑成的題字初稿——那時充和還沒來得及簽名，也尚未加印章——但我特別欣賞那種即興的情趣。所以立刻拍照，想藉著照相機把那件藝術品的準確誕生時

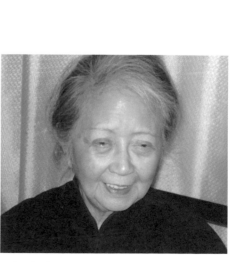

張充和攝於二○○八年秋。

日記錄下來。

因此，這也使我聯想到，充和所收藏的《曲人鴻爪》書畫冊也大多是曲友們（他們都是文化人）在縱情唱曲之後，所留下的一些不經意的即興作品。唯其「不經意」，所以才更能表現出當

時曲人和文化人的真實情況。無論是描寫賞心悅目的景致，或是抒寫飄零無奈的逃難經驗，這些作品都表現了近百年來中國社會轉型過程中傳統文人文化的流風餘韻及其推陳出新的探求。可以說，《曲人鴻爪》中那些書畫曲詞的精緻片段也就直接構成了張充和女士與眾多曲人的那種獨特的「世紀回憶」。

1 有關俞平伯先生創辦谷音曲社的經過，參見吳新雷，《二十世紀前期崑曲研究》（瀋陽：春風文藝，二〇〇五），頁一八一。

2 有關張充和到青島參加曲會的詳細情況，參見金安平（Ann-ping Chin）著，凌雲嵐、楊早譯，《合肥四姊妹》（Four Sisters Of Hofei: A History）（北京：生活‧讀書‧新知三聯書店，二〇〇七），頁二九七。

3 有關張充和的「同期」活動，參見尹繼芳在二〇〇六年四月二十三日於華美協進社人文學會主辦，「張充和詩書畫崑曲成就研討會」中的演講稿，頁三。

4 「三槐堂」書法是蘇州大學海外漢學中心特別委託章小東向張充和索取的。請參見章小東，〈天緣——夏日再訪張充和〉，《文匯讀書週報》，二〇〇九年九月四日。

第一集

抗戰前後的曲人活動

一 吳梅

一九三七年春，充和二十四歲。有一天她捧著那本全新的《曲人鴻爪》冊頁，獨自前往吳梅先生（一八八四─一九三九）在蘇州的家。吳梅先生是充和最欽佩的曲人前輩；他不僅能作曲譜曲、唱曲吹笛，而且還是著作等身的崑曲教育家。充和一向喊吳梅先生為「伯伯」，因為她父親張冀牗（又名武齡）¹是吳梅先生多年的好友，兩家的子女一直都很熟。尤其是，充和喊吳梅的四公子吳南青（一九一○─一九七○）為「四兄」。雖然充和沒正式做過吳梅先生的弟子（不像二姊允和曾在上海光華大學選過吳梅先生的崑曲課），但她個人經常向吳梅先生請教，也請他改過詞，所以一直尊稱他為老師（而且，充和所參加的慢亭曲社最初也是吳梅先生命名的）。總之，充和特別渴望這位「曲學大師」能在她的《曲人鴻爪》首頁上題字。

那天吳梅先生就在充和的書畫冊上抄錄了他的自度曲，〈北雙調・沉醉東風〉：

屢生綃飢林人在指烟 〔嘉印〕

嵐畫本天開重葬梅

道人依舊婁東派足

先生自寫曾懷二老

芽亭話刧灰只滿目

雲山未改　北雙調沉醉

題王蓬心山水小幅　東風

克和女士雨正　〔印〕〔印〕吳梅

展生綃，藝林人在。指煙嵐，畫本天開。重摹梅道人，依舊婁東派。是先生自寫胸懷。二

老茅亭話劫灰，只滿目雲山未改。

吳梅的這支曲子原為題清代畫家王蓬心（王宸）的山水小幅而作，旨在捕捉王氏的文人畫風格。²蓋王蓬心在文人畫方面的成就甚高，不但是所謂的「四王」之一，也是婁東派的巨擘（「依舊婁東派」），所以吳梅這首題畫曲子主要是對傳統文化的表揚，也可以說是和古代文人的一種對話。一般說來，文人畫的風格就是不媚俗，不為謀利而作，故吳梅曰：「是先生自寫胸懷。」由此可以引申到崑曲的基本文化特質：崑曲本來就應當與詩書畫的韻致有其共通之處。有趣的是，吳梅曲中「畫本天開」四字，正好說中了充和的《曲人鴻爪》書畫冊的用意，令人回味無窮。

然而好景不長，在吳梅先生為充和題字後的幾個月裡，盧溝橋事變突然爆發，抗日戰爭接著就開始了。當時許多知識分子都向四川、雲南的方向逃亡。一九三七年秋，吳梅先生一家人從蘇州逃往武漢、桂林等處，再到昆明，後來由於日軍轟炸昆明日益猛烈，又在一九三九年元月逃往雲南大姚縣的鄉下李旗屯（即他的門生李一平的家鄉）避難。在這同時，充和一家都在昆明；充和的工作是已從蘇州到了成都，又輾轉到了昆明（當時充和與沈從文、張兆和一家都在昆明；充和的工作是負責編選散曲，沈從文編選小說，朱自清則編選散文）。當初充和剛到昆明的時候（大約一九三八年

間），她曾經去拜訪過吳梅先生，向他報告自己父親的死訊，「吳伯伯」為此十分傷心。但不久吳梅先生就從昆明搬去鄉下，從此充和就沒再見到他了。

然而，充和至今仍忘不了一九三九年她到昆明查阜西家參加的一個曲會。那天，昆明附近的許多曲友照常聞風而來，大家同聚一堂，在查府輪流唱曲，好不愉快。座中正好也有吳梅先生的兒子（老四）吳南青，他很會吹笛，經常在充和上臺演出時扮演伴奏的角色。那天他也照例為充和吹笛。到了晚間，曲友們正在一起用餐時，吳南青突然接到一個電報。只見他看完電報之後，臉色變得沉重，接著立即起身，向大家鞠個躬，說道：

「我父親過去了。」

那個突來的消息令大家感到驚愕、悲戚。沒想到年僅五十五歲的曲學大師吳梅突然在鄉下病逝！曲友們個個熱淚盈眶，不能自已。據說大師辭世前還在不斷寫詩、作曲、校對稿件，最後卻因喉病復發去世，令人感到非常意外。

冥冥中吳梅先生的早逝似乎在提醒大家：尤其在戰亂時期，崑曲的傳承更加顯得重要。原來，早在民國初年，崑曲已到了頻臨失傳的邊緣，後來幸而在吳梅等人的努力之下，才使穆藕初、張鍾來（張紫東）等人創辦了崑曲傳習所，而直接促成了蘇州崑曲的復興。然而，在他年輕時，吳梅曾一度因找不到崑曲老師而感到煩惱。所以在《顧曲塵談》中，他曾說道：「余十八九歲時，始喜讀曲，苦無良師以為教導，心輒怏怏。」一直到後來，吳梅才終於有機會師從清唱大家俞粟廬（俞振

飛之父）——當然，在那以前，他早已學詩於散原老人（陳寅恪之父），學詞於朱祖謀。但自從學習崑曲藝術之後，吳梅則開始專心推動崑曲，不遺餘力。他曾在蘇州創建振聲社，在南京辦紫霞曲社，並參加其他各地的曲社活動，經常與王季烈、溥侗、俞振飛、夏煥新、項馨吾、張鍾來等曲友相聚。在一些曲會彩串中，吳梅甚至還親自登臺客串。[3] 而且，無論在課堂或課外，他都不忘培養優秀的曲人後輩。在曲學方面，他的桃李滿天下，是有目共睹的。吳梅先生的高足包括盧前（盧冀野）、任二北（任中敏）、汪經昌（汪薇史）、俞平伯等——他甚至曾經指導職業演員顧傳玠、朱傳茗等人排演他的自製《湘真詞》曲譜，還收北崑演員韓世昌為學生。可以說，吳梅一生最重師生的薪火傳承，據說一直到逝世的前夕，他還在努力校對他的得意門生盧前所作的《楚風烈》傳奇，並為之題撰〈羽調四季花〉一曲。[4]

不用說，吳梅的曲學成就是多方面的。但充和最佩服吳梅先生的，也就是他這種不斷提攜崑曲後輩的精神。值得玩味的是，吳梅先生的幾個主要門徒（例如盧前、汪經昌等）也都在充和的《曲人鴻爪》裡各自留下了他們的書畫。無形間，充和的《曲人鴻爪》也就成了這種曲學薪傳的最佳紀錄了。

在此必須強調的是，這種極其親密的師生傳承關係，實與中國文化的傳統特質息息相關，尤其在戰亂時期這種情誼更顯得重要。比如說，抗戰期間的昆明乃是一大文化本營。陳平原教授在〈六位師長和一所大學——我所知道的西南聯大〉一文中，就曾敏銳地指出，有關後來西南聯大校友們

的「追憶，始終是以『師生情誼』為主軸」的。這可能與當時大家一起在「炮火紛飛中」進行「傳

道授業解惑」的經驗有關。同時，最近美國著名漢學家牟復禮先生（Frederick W. Mote，已於二

○○五年去世）在他剛出版的《回憶錄》中就提到，根據他於一九四○年間在中國大陸生活的親身

體驗和觀察，當時即使在戰後，從前那種在空襲（air raids）警報中所培養起來的共患難之情誼是

令人終身難忘的。[5]

此外，值得一提的是，一九三九年在昆明主辦曲會的那位查阜西先生，後來成為充和的終身好

友。查阜西是一位難得的業餘曲家，不但唱曲，也彈古琴（抗戰期間，他在昆明一家飛機公司裡做

事）。多年之後，有一回查阜西到美國表演古琴，演奏完畢之後就把他的那把貴重的明代古琴（名

為寒泉）留在美國國會圖書館，指定要補送給充和，算是贈給她的結婚禮物。至今充和仍屢次回

憶，說當年她與漢思結婚，所收到的最佳三件禮物乃是：（一）查阜西贈她的這把古琴；（二）楊

振聲所贈的一塊彩色墨（康熙年間所製）；（三）梅貽琦先生送她的明朝大碗（景泰年製）。充和

一直感到很慶幸，他們一九四九年從中國到美國時，把寶貴的墨和碗都帶出來了。

至於吳梅先生的兒子吳南青，自從一九三九年那次查阜西家中舉行的曲會之後，一直繼續與

充和保持聯絡。後來，充和轉到了重慶，在教育部工作，也把吳南青介紹到教育部的禮樂館裡工

作。但抗戰結束後，大家終於又失散了。一九四九年後，吳南青繼承父業，並曾擔任崑曲科教師和

編劇者，一九五七年加入北方崑曲社。據說他在文革期間（一九七○年九月）慘遭迫害而死。後來

充和在美國聽說吳南青慘死的消息，自然十分悲痛。6

必須提到的是，一九七六年冬季，充和特別給她的崑曲得意門生宣立敦寫書法，並表達對吳梅先生和吳南青的懷念。

充和所抄錄的就是《桃花扇・寄扇》中的〈新水令〉小曲（正巧宣立敦也是研究《桃花扇》的一個著名美國學者）。

在那長長的一卷墨跡末尾，充和明明寫道：「右桃花扇寄扇中一曲，為霜厓（指吳梅先生）所拍，其嗣南青曾屢為撧笛，今無人唱矣。」

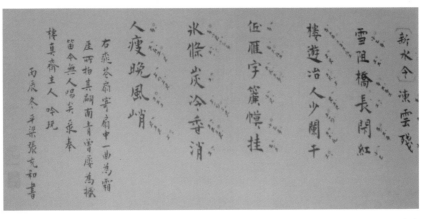

這是張充和寫給她的崑曲得意門生宣立敦的書法，在題款中充和表達了她對吳梅先生和吳南青的懷念。

1 充和的父親張冀牖又名武齡，但據充和二姊張允和的《崑曲日記》，他父親通常不用「武齡」那個名字。用得最多的是「冀牖」（見張允和著，歐陽啟名編，《崑曲日記》（北京：語文，二〇〇四），頁三二七）。

2 康宜按：筆者有幸於二〇〇九年十一月八日（與曹凌志先生）一同在北京的著名文化人趙珩先生家中，翻閱了一組難得的《王蓬心山水冊頁》。趙家所藏的王蓬心冊頁共十二開，該冊作於乾隆庚子年（一七八〇），前有俞樾（俞曲園）〈引首〉，並題「接武南宗」四字，堪稱精品。從趙家所藏的這套王蓬心作品中，我更加領會到吳梅先生那首〈題王蓬心山水小幅〉所表達的一種含蓄而恬淡的韻味——那就是傳統所謂有「文人」風格的韻味。當然，吳梅所見的「山水小幅」不一定就是趙家所藏的那套冊頁。

3 吳梅曾經登臺演出〈遊殿〉裡的崔鶯鶯、〈學堂〉裡的陳最良、〈八陽〉裡的丑角等。見吳新雷，《二十世紀前期崑曲研究》，頁五七。

4 見桑毓喜，「吳梅」條，收入吳新雷主編，《中國崑劇大辭典》（南京：南京大學，二〇〇二），頁四三〇。

5 陳平原，《六位師長和一所大學——我所知道的西南聯大》，《歷史、傳說與精神：中國大學百年》（北京：生活‧讀書‧新知三聯書店，二〇〇九），頁一四一。Freder ck W. Mote, *China and the Vocation of History in the Twentieth Century: A Personal Memoir* (Princeton: East Asian Library Journal, in Association with Princeton University Press, 2010), p. 64: "...the war years were indeed a time of adventure amidst perils of air raids and evacuations and of wide ranging friendships formed amidst hardships and uncertainties. Throughout China in the immediate postwar years, there was a wave of romanticized nostalgia for the wartime period when dislocation, deprivation, and real peril also brought adventure..."

6 當時許多有關大陸曲人的資訊，都是張允和——即充和二姊——寫信告訴充和的。

二　杜岑（鑒儂）

一九三八年，成都

一九三八年，充和未去昆明前先到成都（當時充和的二姊允和隨光華大學師生逃難到成都，所以充和去成都與她聚合）。

自踏上逃難之旅，充和就帶上她那本《曲人鴻爪》的書畫冊。冊子封面上的題字直至一九三八年她抵達成都，才由杜岑先生（號鑒儂）題簽。這就是說，當初吳梅先生為充和在蘇州題字時（一九三七年春），充和的書畫冊尚未有「曲人鴻爪」這四個字的簽題。只是在充和來到成都後，偶然認識了杜岑先生夫婦，見書法家杜岑先生寫一手精美的小楷才請他題寫該冊的封面。同時杜岑先生也在《曲人鴻爪》書畫冊中留字。那錄自《牡丹亭·遊園》的曲文（「原來姹紫嫣紅開遍……」）也就是一九三八年初夏杜岑先生為充和抄錄的小楷。

雖然充和在成都的那段期間很短，但就崑曲的活動而言，那是一段極其寶貴的經驗。在成都的

原來姹紫嫣紅開遍似這般都付與

斷井頹垣良辰美景奈何天賞心

樂事誰家院朝飛暮捲雲霞翠

軒雨絲風片煙波畫船錦屏人忒看

的這韶光賤 戊寅初夏摘書遊園以應

克和吾兄雅命 肇農草杜 岑

那段時光，充和曾參加了許多曲會。但最最令她難忘的，則是與曲友杜岑先生和他妻子周女士相處的一段時光。

杜岑先生當時任省政府祕書主任，他的妻子周女士喜歡唱曲，所以夫婦兩人經常參加曲會。充和也經常在下班之後，騎著自行車到他們家去教杜太太唱曲（當時充和與他們一家人都很熟，包括杜家兩個十幾歲的男孩，充和分別喊他們做「小乖乖」和「小蘋果」）。後來充和發現杜先生的嗓子也不錯，可惜沒學過唱曲，所以充和也決定要教會他。碰到杜太太在做飯時，充和抽空教杜先生唱曲。充和建議他從《長生殿》入手。從一開始，杜先生學曲的興趣就很高，幾乎入了魔。有一天在辦公室裡，他心血來潮，就拿出一張紙，壓在公文上頭，順手抄寫起曲文來，嘴裡還哼著曲。但沒想到，他匆忙間居然把《長生殿》裡唐明皇給楊貴妃的兩句曲文不小心給抄到「公文」上了！（那兩句曲文為：「自悔倉皇負了卿，負了卿，我獨在人間，委實的不願生。」見《長生殿·聞鈴》，「武陵花」前腔）。幸虧那是一個「下行」的公文，不是「上行」的公文，否則後果真不堪設想。充和經常想起這段難忘的往事，因為她永遠記得杜先生那天一進家門時，直喊「惶恐！惶恐！」的神態。（充和對《長生殿·聞鈴》一齣的「武陵花」顯然也特別鍾愛。次年一九三九年六月她到雲南的雲龍庵時，曾用她那拿手的工楷小字給好友靳以寫出了整套的《聞鈴》「武陵花」曲子。該書法全長一三〇公分，十分寶貴。書法今存靳以先生的女兒章小東家（在美國賓州），此為後話。

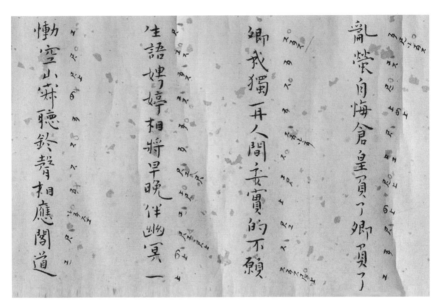

這是充和給好友靳以寫的〈聞鈴〉「武陵花」曲子之一段。該書法全長一三〇公分，十分寶貴。書法今存靳以先生的女兒章小東家——在美國賓州（孔海立攝影）。

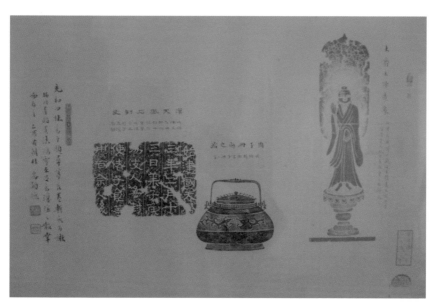

這是一九四五年杜岑先生為充和所做的穎拓，現仍掛在充和北港家中的廚房牆壁上。

可惜從一九三八年底，充和離開成都之後，就再也沒見過杜岑先生夫婦了。但充和與他們一家人（包括目前住在加拿大的「小蘋果」）一直保持書信的聯絡。一九四五年杜岑先生還贈給充和一張穎拓（杜先生是製作穎拓的高手），尤其值得紀念。在那張穎拓的末尾，杜岑寫道：「充和四妹為予題尋夢長卷，慚無為謝，拓此奉貽，略誌鴻雪，不足為瓊瑤之報，幸哂存之，乙酉花朝，杜岑穎撫。」其中所說「略誌鴻雪」四字顯然有呼應「曲人鴻爪」的意味。

後來聽說在文革期間，杜岑先生所有的崑曲曲譜都被紅衛兵抄走，他本人也被整死。但在充和的心中，她與杜岑先生夫婦那種「君子之交淡如水」的友誼卻永遠存在。直到如今（歷經七十年之後），那張杜岑先生的穎拓仍掛在充和家中的廚房牆上。足見充和的用心，以及對舊友的珍重。

三 路朝鑾

一九三八年，成都

充和是在青島認識路朝鑾的。路先生（號金坡）原籍貴州，但長年住在青島，在市政府裡任祕書之職。那時充和還是北大的學生，她和弟弟張宗和（也是曲家）到青島避暑，順便到路先生的府上拜訪。路朝鑾擅長唱曲，專唱官生，是曲學大師吳梅先生的多年好友。路先生的子女們也都會唱，一家人因而受到青島曲界的推崇。總之，充和很早就成了他們的曲友。最後一次充和到青島去拜訪路先生，是在一九三六年。

一九三八年充和在成都的一個曲會裡，又偶然遇見路先生（當時路朝鑾在四川大學任教）。他鄉遇故知，自然歡喜異常，但當時國難當頭，諸人都在流亡中，故重逢時別有一番難言的酸楚。充和於是請路先生在《曲人鴻爪》的冊頁中題字。因為那天路朝鑾在曲會裡所唱的正是〈慘睹〉中的〈八陽〉，所以他就抄錄了劇本中的那段著名曲文：

收拾起大地山河一擔裝，四大皆空相。歷盡了渺渺程途，漠漠平林，磊磊（亦作壘壘）高山，滾滾長江。但見那寒雲慘霧和愁織，受不盡苦雨淒風帶怨長。雄城壯，看江山無恙。誰識我，一瓢一笠到襄陽。

這段曲文出自劇本《千忠錄》，「旨在描寫明初建文皇帝被永樂皇帝篡位後，削髮為僧，偷偷地從地道遁走，到處為家，最後逃往襄陽等地的經過（當然這個劇本內容純屬虛構，與一般所記載的史實不符）。同時，〈慘睹〉乃為劇本的第十一齣，因為該齣所有八支曲辭的末尾都有「陽」字，故俗稱為〈八陽〉。而該齣之所以名為「慘睹」，乃因它描寫建文帝如何在逃難途中，一路上看到他的無數舊臣被殺害，其首級到處被示眾的那種慘不忍睹的情景。

我以為路先生把這段《八陽》的曲文寫在充和的《曲人鴻爪》中是帶有很強的政治隱喻的。顯然路先生是把自己在逃難中的尷尬心情比成劇本中的建文皇帝，而且通過自己在書畫冊中的題字，形象地展示了當時知識分子無地安身、到處為家的潦倒心態。所以，他在末尾的題款中寫道：「充和女士重晤成都時，時馬當氛熾，錄此報命，不勝憤懣，想亦同深感喟也。」同時，特別使他感慨的是，自己恰好「時年六十」，在晚年遇到戰亂，實令人傷心。而曲文中的「四大皆空相」諸語也似乎印證了這種無可奈何的心態。可見在逃難時期，題字也成了文人們互相尋求知音和撫慰的方式。

收拾起大地山河一擔裝四大

皆空相歷盡了遐之程途漠

之平林磊之高山滾之長江但

見那寒雲慘霧和愁緩受

不盡苦雨凄風帶怨長堆城

壯看江山無恙誰證我一瓢

一笠到襄陽

戊寅仲夏與

元和女士重晤成都時馬當氛燒

錄此扻 命不勝憤垂担心同深感

喟也 詠如奎書年六十

1

《千忠錄》又名《千忠戮》、《千鍾祿》。一向以來，人們都以為該劇的作者為明末清初的李玉。但北京中華書局的《明清傳奇選刊》排印本（由周妙中點校並序，一九八九年發行）卻認為《千忠錄》乃為康熙年間的徐子超所撰。主要因為戲曲研究所所藏舊抄本《千忠錄》（即傅惜華舊藏本）卷末有一句話，寫道：「康熙戊子年（康熙四十七年，一七○八）六月東海子超造也可歌。」而且書口還有「徐子超」三個大字。周妙中以為這一證據既是兩百年前的人寫在劇本上的第一手資料，應當很可靠。又周妙中認為，此劇之所以一向被以為李玉所作，乃因為人們誤以為《千忠會》就是李玉的《千忠會》傳奇，其實兩者完全不同。此外，根據他的考證，周妙中以為《千忠戮》或《千鍾祿》等別名都是錯的，它們都因為「口耳相傳，同音假借」而造成的誤會。

四 龔聖俞

一九三八年，成都

四川大學的龔聖俞教授是充和在成都曲會中新交的曲友，他尤以打鼓板著稱。自然在《曲人鴻爪》裡，充和也少不了請這位詩書具佳的曲友題字。他題的絕句頗得唐人風韻：

宮牆擘笛客頭旛
正始元音感不多
惆悵江南秋又去
清歌一曲待如何

該詩顯然用了《長生殿》裡有關唐朝笛手李君[1]在宮牆之外偷聽梨園教習李龜年教演霓裳曲

宮牆聲籟共頭翻正始

元音感不多惆悵江南弄

又去清歌直待些信

元和十二屬題南窗一維尺布

丙子戊寅之初 藝 望之

的典故，主要在表達一種「霓裳人去後，無復有知音」的感慨（見《長生殿》，第三十八齣〈彈詞〉）。所以龔聖俞在詩中寫道，「正始元音感不多」，乃嘆知音之難遇也。

充和最喜歡詩裡的第三、四句：「惘悵江南秋又去，清歌一曲待如何。」真乃意有不盡，情亦無痕。

在龔教授題字之後不久，充和就轉到昆明去了。從此以後，充和再也沒見過龔教授。

1 編按：此處指李暮。

五 陶光

一九三九年，昆明

陶光（一九一三—一九六一）是一位終身愛慕充和的人，在曲人的圈子裡這已不是祕密。陶光是充和弟弟宗和的朋友，他和充和同歲。早在一九三〇年初、還在清華谷音社學崑曲時，充和就認識了他。當時陶光常演小生，充和則為他吹笛。後來陶光開始追求充和，充和雖然不能報之以愛情，卻一直與陶光保持很好的友誼。

一九三九年初陶光在昆明的西南聯大任教。當時充和亦在昆明。元月間有一天在一個曲會裡，充和演唱《牡丹亭》中的〈尋夢〉（第十二齣）。就在那天的曲會中，陶光在《曲人鴻爪》書畫冊中寫下了充和當天所唱的其中兩支曲子。其一為〈懶畫眉〉：

最撩人春色是今季（年），少甚麼低就高來粉畫垣，原（元）來春心無處不飛懸，

是（唉）睡茶蘼抓住裙衩線，恰便是花似人心向好處牽。

其二為〈江兒水〉：

偶然間心似繾，在梅樹邊。似這等（這般）花花草草由人戀，生生死死隨人願，便酸酸楚楚無人怨。待打併香魂一片，陰雨梅天，（阿呀夢見吓）守著（的）個梅根相見。

順便一提，多年後（一九四七），陶光與一位唱滇戲的女演員結婚，就到臺灣去了，並在師範大學任教。據說陶光的婚姻不太幸福，後來極其失意，年未滿四十歲即鬱鬱而終。陶光生前曾出版詩集《獨往集》，並請友人把該書送給充和。可惜一九六五年充和去臺灣時，陶光已經過世。充和因此感到痛心，並作〈題獨往集〉一詩，以追悼好友。其中有「容易吞聲成獨往，最難歌哭與人同。吟詩不熟三秋谷，凍餒誰教途路窮」等感人的句子。[1]

1　有關陶光去世時的悽慘情況，見陳安娜的演講稿，〈介紹張充和的詩詞〉，宣讀於華美協進社人文學會主辦，「張充和詩書畫崑曲成就研討會」，二○○六年四月二十三日。

最撩人春色是今年少甚

麼偎就高来粉畫垣原来

春心無憂不飛懸是睡茶

藤抓佳暴秋綠恰便是花

似人心向好慶章

偶然間心似鑷在梅樹邊似這荠花々草々

由人戀生々死々隨人顧便酸々楚々無人怨

待打併香蒐一片陰雨梅天阿呸夢兒

吓守著個梅根相見

亮和曲友正命　共季元月陶光

六　羅常培

一九三九年，雲南呈貢

抗戰時期，著名的音韻學家羅常培教授（一八九一——一九五八）在昆明西南聯大任教並擔任該校的中文系主任。他經常到雲南的鄉下呈貢去看朋友，尤其喜歡跟年輕人學崑曲。他不只向吳梅的兒子吳南青學過崑曲，還請充和教他唱《琵琶記》。

充和當時住在一個名為雲龍庵的祠堂中，故以「雲龍庵」名其居處。那祠堂內的供奉頗為混雜，竟然孔子像、菩薩像、耶穌像同堂共處。就在那個寬敞卻很簡陋的臨時住處內，充和因陋就簡，居然利用佛像前的空處，在兩個汽油桶上搭起一塊長木板，自製了一個長長的書案。每逢朋友來訪，他們就在那桌子上一同寫字、作畫、彈琴、唱曲，大有劉禹錫陋室接待鴻儒之樂。後來充和特別準備了一個長卷，讓朋友們在上頭輪流題上字畫，名為《雲庵集》，至今收藏在北港的家中。

且說一九三九年九月八日那天，羅常培又到呈貢去向充和學崑曲。那天他們唱《長生殿》。唱

畢羅教授就在充和的《曲人鴻爪》書畫冊中抄錄了《長生殿》裡的一大段曲詞（即第三十八齣〈彈詞〉的「第五轉」）。這段曲子描寫唐朝的梨園教習李龜年在安祿山事變之後，流落江南，一日巧遇李君（即從前曾在宮牆外偷聽霓裳曲的笛手），感慨之餘，為之彈唱楊貴妃的故事：

在雲龍庵的佛堂前，充和為自己做了一個長長的書案。每逢朋友來訪，他們就在那桌子上一同寫字、作畫、彈琴、唱曲。

當日個那娘娘在荷亭把宮商細按譜新

聲將霓裳調翻畫長時親自荙雙鬟

舒素手拍香檀一字字老吐自朱唇皓齒

間恰便似一串驪珠聲和韻間恰便似鶯

與燕弄嬌恰便似鳴泉花底泳溪澗

恰便似明月六冷冷清楚恰便似猴嶺上

鶴唳高寒恰便似步虛仙佩夜珊珊傳

集了梨園部教坊班向翠盤中高簇

擁個美貌的花楊玉環

廿八年九月八日在雲龍佛堂為

克和女弟錄彈詞第五折

草田羅常培 [印]

當日個那娘娘，在荷亭把宮商細按，譜新聲將霓裳調翻。盡長時親自教雙鬟，舒素手，拍香檀，一字字都吐自朱唇皓齒間。恰便似一串驪珠聲和韻閒，恰便似鶯與燕弄關關，恰便似鳴泉花底流溪澗，恰便似明月下冷冷清梵，恰便似緱嶺上鶴唳高寒，恰便似步虛仙佩夜珊珊。傳集了梨園部教坊班，向翠盤中高簇，擁個美貌如花楊玉環。

值得注意的是，在《曲人鴻爪》的這節題款中，羅常培是以「女弟」（意即妹也）稱呼充和的（當時充和的好友張敬女士才是羅常培先生的「女弟子」）。

充和大概沒想到，多年之後（一九四九年以後），在許多崑曲班先後解體之後，以語言學著稱的羅常培教授居然成為全國復興崑曲用力最勤的人物。他曾在一九五○年五月二十九日的《光明日報》踴躍發文，大聲疾呼地說：「崑曲在新時期的文藝工作上就沒有前途了嗎？這種想法是錯誤的」。[1] 據說，正是羅常培當時發出振興崑曲的呼聲，後來直接促成了崑曲的一度復興。

1 吳新雷，《二十世紀前期崑曲研究》，頁二三六。

七 楊蔭瀏

一九三九，雲南呈貢

楊蔭瀏（一八九九—一九八四）在中國音樂史上是個傑出的天才人物，他自幼酷愛音樂，早在十二歲時就進入著名的天韻社，成為吳畹卿的得意弟子。從此工生、旦的角色，還擅長各種樂器，尤以吹笛為佳，曾有「楊笛子」之譽。民國初年楊蔭瀏曾從美國傳教士赫露易（Louise Strone Hammand）學習英文、鋼琴和西洋音樂（包括作曲）。一九二九年在加入基督教聖公會以後，楊蔭瀏曾擔任教會音樂的編輯。他當時所編輯出版的《普天頌贊》讚美詩歌集至今流行於中外的基督教會中。一九三六年後，他開始在燕京大學教音樂。在當時，像他這樣精通中西音樂的音樂家可謂鳳毛麟角。

抗戰時期，他與充和一起到昆明，後來共同到重慶和北碚做事，都在禮樂館裡工作，抗戰結束後又一起回到蘇州。兩人長期相處，形同家人。又他們倆在音樂方面一直密切合作，每逢曲會楊

蔭瀏常為充和吹笛伴奏。他們也經常在一起研究曲譜。例如，從楊蔭瀏所贈充和的一冊《集成曲譜》——即王季烈所著《集成曲譜・金集》第三卷——裡可知，有一回他們兩人一起唱《琵琶記》時，楊蔭瀏因為太欣賞充和的唱曲，就忍不住在曲譜中標出充和的唱法，並用「硃色符號」，寫下「張充和唱法」。特註明「一九三九年十月」某日，以為紀實。

就在那以後不久（一九三九年十二月二日），楊蔭瀏又在充和的《曲人鴻爪》中題字。所錄乃元代作家喬夢符（即喬吉，一二八〇—一三四五）的一支散曲。曲中所描寫的那種「山間林下」、「僅清閒、自在煞」的閒適境界正好反映了他與充和（以及其他不少曲人）當時在呈貢鄉下所找到的「世外桃源」。

在題款中，楊蔭瀏說明了當時的情景：

二十八年秋，遷居呈貢，距充和先生寓室所謂雲龍庵者，不過百步而遙，因得時相過從。樓頭理曲，林下嘯遨。山中天趣盎然，不復知都市之塵囂煩亂。采喬夢符散曲一闋，誌實況也。

在他所藏的《集成曲譜》本子中，楊蔭瀏用硃色符號，寫下「張充和唱法」等字樣，以提醒自己。

山間林下有茆舍蓬窗幽雅蒼松翠
竹堪圖畫近烟村三四家飄飄好梦随落
花紛紛世味如嚼蠟一任他蒼頭皓髮莫
薔頓心猿意馬自種瓜自採茶爐內鍊
丹砂看一巻道經一會澳話閑上槿樹
籬醉卧在葫蘆架儘清閑自在無

末幾秋邊店里賣姬
克和先生寓室所語云龍庵左不逺百步而遙因
時相過注樓玩理曲林下嘯遨山中矢趣器然不復出
都市之塵器煩亂系喬夢符散曲一閣誌宴
汉也

克和先生　敎正
六月十有二日楊蔭瀏

八　唐蘭

一九四〇年，雲南呈貢

唐蘭先生（一九〇一—一九七九）是著名的古文字學家，但很少有人知道，其實他也很喜愛崑曲，尤工生、旦的角色。他不但是充和的北大教授，也是充和在清華谷音曲社裡的唱曲朋友。

抗戰期間，唐蘭也逃難到了雲南呈貢，在西南聯大的中文系執教。但他來得較晚，而且是直接從河北地區坐船到呈貢。他就住在充和的樓上。據充和說，唐蘭先生初抵雲龍庵時，兩人因為太激動，難以言說，於是就一同背誦杜甫的〈秋興八首〉。當時唐老為充和所寫的題匾「雲龍庵」三個大字，至今仍為充和所珍藏。

唐蘭先生自然經常和充和一同唱曲。例如，一九四〇年元月間某日（即唐蘭先生住進雲龍庵的樓上不久），他與充和唱《紫釵記》中的〈折柳陽關〉（第二十五齣）諸曲。之後，他就在《曲人鴻爪》書畫冊中抄錄了該齣的〈寄生草〉一曲：

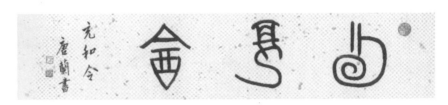

唐蘭為充和所寫的題匾「雲龍庵」三個大字，至今仍為充和所珍藏。

怕聽陽關曲生寒渭水都是江

千桃葉凌波渡汀洲草碧粘雲

漬這河橋柳色迎風訴纖腰倩

作舘人絲可笑他自家飛絮渾難

住　廿九年元月錄折柳寄生蚱應

充和屬　秀水唐蘭

怕聽（奏）陽關曲，生寒渭水都。是江干桃葉凌波渡。汀洲草碧黏雲漬。這河橋柳色迎風訴，纖腰倩作縴人絲。可笑他自家飛絮渾難住。

不用說，充和十分佩服唐蘭先生研究崑曲的功夫。多年之後，在一九五〇年間，聽說唐老也經常參加北京崑曲研習社的活動，對於崑曲的傳承起了一定的作用。

九 樊家曲人：樊誦芬、樊浩霖

一九四六年，蘇州

一九四一年，重慶

樊家是蘇州有名的藝術家庭。首先，樊浩霖（字少雲，一八八五—一九六二）本人是著名國畫家，除了繪畫以外，他也會唱崑曲，還會彈琵琶。所以他的子女們都效法他，個個精通書、畫、和崑曲。尤其是他的次女樊誦芬（一九一〇—二〇〇〇）和長子樊伯炎（一九一二—二〇〇一）都在書畫和崑曲方面有特殊的成就。他們除了力學書畫外，還與蘇州名師沈月泉等學崑曲，後來都成為上海崑曲研習社的主要人物。

充和一直和樊家的人很熟。她叫樊老為「伯伯」，兩家人來往十分密切。樊家人經常到充和家唱曲，他們一般只喜歡唱「清曲」，不喜歡登臺演唱。樊誦芬比充和大三歲，兩人一直是唱曲的好友，也都是蘇州幔亭曲社的重要成員。

但樊誦芬一直要到一九四一年，大家在重慶重逢時，才終於有機會在充和的《曲人鴻爪》書畫冊中題字：

一城秋雨豆花涼，閒倚平山望。不似年時鑑湖上，錦雲香，採蓮人語荷花蕩。西風雁行，清溪漁唱，吹恨入滄浪。

此曲錄自元人張可久的《小桃紅·寄鑑湖諸友》，主要描寫詩人登臨平山堂（即宋時歐陽修所建），眼見秋雨豆花，滿目淒涼，因而懷念起故鄉鑑湖的情景。

充和特別欣賞末尾的一句「吹恨入滄浪」，因它令人聯想到古樂府的〈西洲曲〉：「南風知我意，吹夢到西洲。」加上樊誦芬的書法確實不同凡響，它與張可久的曲子有異曲同工之妙。

至於樊誦芬的父親樊浩霖，充和也十分佩服他的國畫，他一向以山水、花卉、人物畫著名。但一直要到抗戰勝利後，充和自重慶返回蘇州（一九四六）時，才終於有機會請樊老在她的《曲人鴻爪》裡留下畫跡。這張畫作充和稱之為樊老的「小品」，因能使人「小中見大」。

一城秋雨豆花涼閒倚

平山望不似年時鑑湖

上錦雲香採蓮人語荷花

蕩西風雁行清溪漁唱吹

恨入滄浪

克和仁卿雅正　樂誦拜

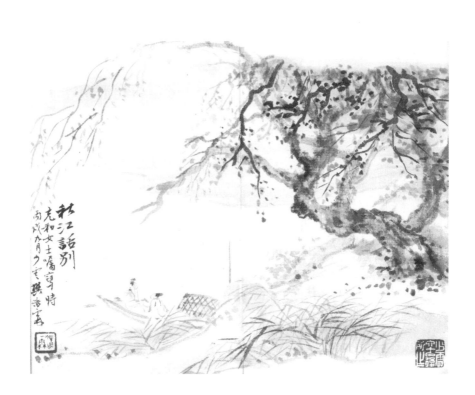

秋江話別
光和女士囑寫時
丙戌九月之吉
瑛□書

一〇 盧前

一九四一年，重慶

盧前（字冀野，一九〇五─一九五一），出身世代書香之家，久負「江南才子」之譽。早年從曲學大師吳梅先生學曲，除唱曲外，也擅長度曲。除精於戲曲外、同時也能詩善文，精通文學史。他著作等身，可謂名副其實的全才。

一九四一年充和遷居重慶，開始在教育音樂委員會工作，碰巧與盧前同在教育部共事。兩人是在策畫勞軍節目的會議上初次見面的。他們所策畫的其中一個專案是有關公演《刺虎》的事宜。大家早已請充和演《刺虎》中的費宮人，但仍需找四個跑龍套的人（通常舞臺需要四人為一堂龍套）。盧前立刻自告奮勇，說願意演其中一個龍套，其他三個龍套就分配給鄭穎孫（教育音樂委員會主任）、陳逸民（社會教育司司長）和王泊生（山東戲劇學院院長）。《刺虎》為崑戲《鐵冠圖》（又名《虎口餘生》）中的一齣。《鐵冠圖》主要描寫明末李自成起義從勝利走向敗亡的經

過。《刺虎》（第三十一齣）開始時，崇禎帝早已在煤山萬壽亭自縊身死。這時李闖王進宮，搜捕到一個美貌異常的女子，她自稱為崇禎帝的女兒，（其實是宮女費貞娥）。一隻虎李過要求討娶此女，闖王同意。後來成親之夜，一隻虎李過醉入洞房時，費宮人就乘機刺死他，並自殺身亡。

照理說，以這樣的劇情，《刺虎》的演出應當是充滿悲壯的氣氛的，而且該故事主題也十分適合抗戰的情景（所以，在那段逃難的期間——包括一九三八年在成都時——充和經常上臺演《刺虎》）。然而，一九四一年那次和盧前等人在重慶演《刺虎》，卻無意中發生了一件好笑的事。

據充和說，那次在重慶勞軍，十分有趣。《刺虎》開幕時，開場鑼鼓音樂剛響，那四個龍套就迅速上場了。但沒想到，全場觀眾一見那四個「龍套」一時措手無策，不知如何應付，只得不停地向臺下觀眾點頭鞠躬。這一來，又引來更多的掌聲（因為龍套居然向觀眾們鞠躬，這是崑曲史上所沒見過的！）總之，直至今日，充和還喜歡和朋友們提到這一佳話。

且說，那次演完《刺虎》，盧前先生就在充和的《曲人鴻爪》書畫冊裡即興地寫下了以下的詩句：[1]

綠腰長袖舞娑婆，

鮑老參軍發浩歌，

鮑老參軍葆高浩歌猨

胥長裹莅汝陵場頭

第一女俳事就套生涯

本色多

卅年四月十三日

元和演劇需於廣播大

學穎如逸民諸生邀同

上場占此博

絮　氤雪時同客渝州也

場頭第一吾儕事，

龍套生涯本色多。

並加上說明：「卅年四月十三日，充和演《刺虎》於廣播大廈，穎孫、逸民、泊生邀同上場，占此博粲。盧前時同客渝州也。」

充和很欣賞盧前先生這首小詩，尤其是詩中所暗含的政治寓意。他們都是文人，卻都在國民政府裡做事，等於在「跑龍套」，故此詩有些自嘲的意味。

必須補充說明的是，一九四三以後，教育部的音樂教育委員會成為「禮樂館」，館址遷至北碚（北碚先有編譯館，楊憲益等人在該部門工作）。禮樂館的館長為汪東（旭初）先生，禮組主任為盧前，樂組主任為楊蔭瀏。充和則在樂組工作。

在北碚時，充和所住的宿舍與盧家緊鄰，因而與他們一家人相處甚熟。盧前家中孩子很多，上面還有老母，一家九口子擠在很小的宿舍內，「除床鋪同飯桌外」只有「一如茶几大小的書桌」，因此盧前經常到充和處寫字——尤其在他為畫家蔣風白題詩題字的時候。據充和最近為《盧前曲學四種》所寫的〈序〉中所述：

在北碚有一年輕畫家蔣風白，以賣畫養家，常常來請我們題（字）。冀野總在我處題，第

一他的書桌小，展不開。第二因我的筆墨齊全。他題畫時不打稿子，譬如要寫一首七言詩，先寫四個字，下面尚無著落，就向空瞪著眼尋思。忽然一口氣寫出一首七言絕句……2

在這一段序裡，充和只提到當時盧前先生題寫七言絕句的情景，卻沒提到她自己為蔣風白所題寫的詩詞。

很巧，今天上午（二○○九年八月十七日）我正要打電話給充和，想請問她有關當年她為蔣風白在北碚所寫的題畫詩時，突然收到香港董橋先生寄來他的一篇近作〈隨意到天涯〉，文中正好提到他目前藏有張充和女士題蔣風白《雙魚圖》的一首詞〈臨江仙〉（那書法是一九九一年充和特別為施蟄存先生重新抄錄的楷書詞箋，那是施老去世後陸灝先生轉送給董橋的）：

省識浮蹤無限意，個中發付影雙雙。翠蘋紅藻共相將，不辭春水逝，卻愛柳絲長。投向碧濤深夢裡，任他鮫淚泣微茫。何勞芳餌到銀塘，唼殘波底月，為解惜流光。

我很喜歡這首詞裡的「不辭春水逝，卻愛柳絲長」那兩句。我想這首〈臨江仙〉或許就是一九四三年左右充和在北碚時，為蔣風白所寫的其中一首題畫詞吧？但我真不敢相信這樣一個奇妙的巧合──沒想到董橋先生會在這個時候「送來」這首六十多年前的充和舊作！冥冥中這裡蘊藏著

一種難以說明的緣分。現在看來，文學史中所謂的「互文關係」（intertextuality），恐怕就不只是文本之間的照應，也是文心和文友之間的感召了。

1　見蘇煒的文章，《三位沈先生——聽張充和講故事》，《世界日報·副刊》，二〇〇九年一月二十四日），J8。

2　張充和，〈序〉，收入盧前，《盧前曲學四種》（北京：中華，二〇〇六）。

二一 周仲眉夫婦：周仲眉、陳戊雙

周仲眉夫婦一向愛好崑曲，加上家裡條件又好（抗戰期間，周先生在重慶北碚的中國銀行當總經理），在當地擁有風景優美的住宅，故經常在家中舉行曲會。尤其是周夫人陳戊雙（陳鸝，一九〇四—一九九九）——即著名女作家陳橫哲的五妹——自幼成長於國學根柢深厚的環境中，書畫俱佳，自然交接了不少文化友人和崑曲同好。可以說，抗戰時期流寓於重慶地區的人大都知道有名的周家「曲社」。那個曲社有點兒像從前歐洲的 salon，是當時文化人經常聚會的地方。對充和來說，周家更是一個練崑曲身段的好地方。

大約一九四三年左右的某一天，周家照常開了一個曲會。在曲會中有某位男士先唱《千忠錄》中〈慘睹〉一齣的〈八陽〉。正巧那天充和請周仲眉夫婦在她的《曲人鴻爪》中題字，於是周先生有感而發，就即興寫下兩首七絕：

（一）

敝屣河山辭北宸，

生涯托缽老風塵。

何期南內彌天火，

幻生金剛不壞身。

（二）

帝澤無傷叔父心，

山河一擔入雲深。

八陽再唱應三歎，

百座雄城付陸沉。

前頭〈三　路朝鑾〉已經說過，〈慘睹〉乃為《千忠錄》劇本的第十一齣，它描寫明朝永樂篡位、其姪建文皇帝逃難的經驗（有關建文皇帝逃難的劇情與史實不符）。因為〈慘睹〉中所有八支曲辭的末尾都有「陽」字，故周仲眉在詩中寫道：「八陽再唱應三歎，百座雄城付陸沉。」

敝屣河山辭北宸生涯

託鉢老風塵何期南內

彌天火幻出金剛不壞

身 帝澤无傷井父心

山河一擔入雲深八陽

付陸沉

再唱应三欷百座雄城

录詠建久史事及八陽

齣舊作以应

元和方家兩正 周仲眉

當然在那天的聚會裡，他們還演奏其他的曲目。例如充和唱《牡丹亭》，破例扮演春香。但那天她卻忘了帶戲裝的腰帶，故一時感到十分焦急。幸虧多才多藝的周夫人戍雙臨時用筆畫了一個帶子，讓充和及時戴上。等演唱完畢，戍雙喜不自勝，立刻在充和的《曲人鴻爪》冊頁上作了一幅小畫——好像在反映《牡丹亭》中的劇情。同時她也錄下《牡丹亭·拾畫》（第二十四齣）中的兩句曲文（出自〈好事近〉）：

寒花遶砌，

荒草成窠。

充和一直很珍惜周仲眉夫婦的題字和題畫。但最讓她難以忘懷的，還是有關他們的《琅玕題名圖》的故事。

且說，抗戰期間，許多文化人都先後逃難到了重慶地區，於是參加周家曲會的人數也日漸增多，其中有許多曲人都能詩詞善書畫。周家夫婦因此很想將這二曲友的題簽文字留下來作紀念。有一天周夫人戍雙突發雅興，揮毫點彩，畫成《琅玕題名圖》一幅，該圖背景帶有淡淡的翠竹意象，主要為了讓曲友們在這個富有詩意的圖面上隨意留下他們即興的詩詞作品（「琅玕圖」典出《牡丹亭》的〈拾畫〉一齣：「客來過，年月偏多，刻畫琅玕千個」）。同時，主人周先生也寫了一篇很

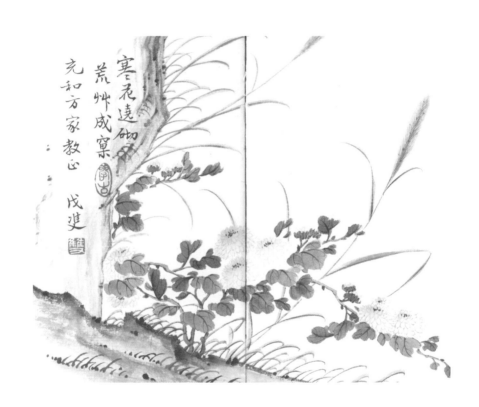

寒花遠似
荒艸成窠
克和方家教正　戊逆

長的《琅玕題名圖序》，中有「寒花荒草，客來有玉茗之詞；繁李濃柳，夜遊有青蓮之序。爰藉妙

手琅玕之畫，刻劃留名；顧結靈山香火之緣，觀摩永念」諸語。[1]

不用說，這張面積頗大的《琅玕題名圖》一時成為佳話。當時許多曲人都在《琅玕題名圖》上

頭題寫自己的詩作，包括盧前先生所題的一套散曲。[2] 現在節錄如下：

〔南商調梧桐樹〕山無半壁平，水不經年淨。漂泊西南，日與嘉陵近。可喜的峽中早把歌筵

定，幾外雲嵐列畫屏。翠拍紅牙，有幾個閒名姓，借琅玕寫出了流人影。

〔東甌令〕六么序，解三醒，唱罷南音又北聲。傳奇散套分明訂，添幾曲新時令。明朝築座

納書楹，還按譜試西崑……

〔大聖樂〕歎仙霓徒侶凋零，說吳閶空舊恨……還憐崑戈排場冷，忍回首北平城……到如今

巴渝曲調尊前聽，只雅部人間寂不聞。周郎顧也，趁良辰結社風流無盡。

〔解三醒〕一個是餘杭舊尹（汪寄庵），一個是鞠部崑生（倪宗揚），一個是道昇瀟灑偕文

敏（仲眉夫人成雙），一個是牛首山僧（甘貢三姑父），一個是雙柑鬥酒南郊隱（戴夷乘），

一個是塞上曾陳十萬兵（范崇實），一個是歌中聖（項馨吾），一個是劉家少婦（翟貞元），

一個是小葉娉婷（張充和）……

盧前這一組套曲可謂曲史上一個不可多得之作。或者可以說，它本身就是一篇難得的「曲史」——其內容主要在敘述諸位曲友們在北碚周家聚集唱曲的盛況，尤其對每個人物的描寫都十分逼真。將充和描寫成「小葉娉婷」，更是神來之筆。

然而遺憾的是，那幅寶貴的《琅玕題名圖》卻在文革期間毀於抄家。更可悲的是，那個被盧前稱為「趁良辰結社風流無盡」的周仲眉先生，也在文革初被迫害而自殺身亡。一九八三年周夫人戌雙終於有機會聯絡上張充和女士。就在那年，充和將她所收藏的盧前舊稿（即盧前當年在《琅玕圖》上所題的整套散曲）抄寫成工整的楷書寄贈給戌雙。戌雙為此感慨萬千，次年即寫成一篇有關《琅玕題名圖》的回憶札記，中有「欣蒙故人張充和自海外錄寄盧曲」諸語，以示感謝之意。3

陳戌雙比充和大九歲。她於一九九九年以九十五歲高齡辭世。

1 參照李姓，〈張充和的一幀書法和陳鸝的《琅玕圖》〉，http://tieba.baidu.com/f?kz=210651224，頁三。

2 有關盧曲全文，見盧前，《盧前詩詞曲選》（《冀野文鈔》卷四）（北京：中華，二〇〇六），頁三三九—四〇。

2 錄自李姓，〈張充和的一幀書法和陳鸝的《琅玕圖》〉，http://tie5a.baidu.com/f?kz=210651224，頁二。

一二　張鍾來

一九四六年，蘇州

抗戰結束後，充和終於在一九四六年初回到了蘇州。這時蘇州的崑曲事業已逐漸從戰時的荒廢中復甦過來，戰前那種唱曲吹笛、粉墨登場的盛事又逐漸興起。在一首題為〈鷓鴣天〉（戰後返蘇崑曲同期）的詞中，充和描寫了那種「扶斷檻，接頹廊，干戈未損好春光」的新生景象。那時充和和她的許多曲友們也趁機推廣崑曲。就在那一年，充和與俞振飛同臺演出；他們在上海合作公演《白蛇傳》裡的〈斷橋〉。不久聯合國的教科文組織就開始派人到蘇州考察崑曲。

大約就在那個時候，充和捧著她的《曲人鴻爪》到著名的崑曲大家張鍾來（一八八一—一九五一）家裡，請他題籤。張鍾來先生本是崑曲界的一大功臣，當年還是蘇州崑曲傳習所的創始人之一（該傳習所創於一九二一年）。[1] 本來像張鍾來那樣的老前輩（一向被稱為「吳中老生第一人」），充和早就應當請他在書畫冊中留字了。可惜由於八年抗戰的緣故，題籤之事遂耽擱下來。

張鍾來先生的題字錄自《牡丹亭》的〈拾畫〉，恰好與當年周仲眉夫人戍雙給充和的題字（見本書〈一一 周仲眉夫婦：周仲眉、陳戍雙〉）出於同一支曲（〈好事近〉）：

則見風月暗消磨，畫牆西正南側左。蒼苔滑擦，倚逗著斷垣低垛，因何蝴蝶門兒落合。客來過，年月偏多，刻劃盡琅玕千個。早則是寒花遶砌，荒草成窠。

奇妙的是，這段引文同樣出自湯顯祖的《牡丹亭》，但從戰後讀者的眼光看來，它又好像是對八年抗戰的切身回憶。同時，曲中的「刻劃盡琅玕」諸語，令人不得不懷念起抗戰期間的周家曲會。

1 康宜按：張鍾來先生家藏的《崑劇手抄曲本一百冊》最近（二○一○）剛由中國崑曲博物館編成，由揚州的廣陵出版社出版。這部難得的《崑劇手抄曲本一百冊》（工尺譜、十函裝）即《崑劇珍本薈萃》，是由張鍾來及其家族前後凡四代人，耗時數十載抄錄而成。所抄曲折一百冊，共收傳奇、時劇等九○四折，其中未刊印本就有二百餘折之多。其抄本抄錄筆跡工整精美，書端各有硃筆校批，所抄曲折之中不乏時下難見之孤本戲目，是研究崑曲發展的寶貴材料。

則見風月暗消磨盡牆西

西南側左蒼苔滑擦倚

逗著斷垣低堞因何蝴蝶

門見落合客来過年月

徧多刻劃盡琅玕千個

早則是寒花遠砌荒草

成窠

元和女士　屬正　張鍾來

一三 吳蔭南

一九四六年，蘇州

吳蔭南是紫雲曲社的老社員之一，專演老生。戰前他經常和曲社裡的朋友們到風景優美的蘇州園林內舉行同期活動。可惜後來紫雲曲社的原址光明閣在抗戰期間被炸成廢墟，該曲社因而解散。大戰以後吳蔭南轉而定期參加充和家中的曲會。

一九四六年中秋，充和家開了一個曲會。在會中充和就請吳老前輩在《曲人鴻爪》書畫冊中題字。吳蔭南應以明代著名才子唐寅的〈桃花庵歌〉：

桃花塢裏桃花庵，
桃花庵裏桃花仙。
桃花仙人種桃樹，

又摘桃花換酒錢。

酒醒只在花前（坐），

醉後（酒醉）還來花下眠。

半醒半醉日復日，

花開花落年復年。

但願老死花酒間，

不願鞠躬車馬前。

車塵馬足貴者趣，

酒盞花枝貧者緣。

若將富貴比貧者，

一在平地一在天。

若將花酒比車馬，

他得驅馳我得閑。

他人笑我忒瘋顛，

我笑他人看不穿。

不見五陵豪傑墓，

無酒無花（無花無酒）鋤做田。

桃花塢裏桃花菴桃花菴裏桃花仙桃花
仙人種桃樹又摘桃花換酒錢酒醒只在花
前醉後還來花下眠半醒半醉日復日花
落花開年復年但願老死花酒間不願
鞠躬車馬前車塵馬足貴者趣酒盞花
枝貧者緣若將富貴比貧者一在平地一
在天若將花酒比車馬他得驅馳我得閒

丙戌仲秌录唐六如桃

花詩一首以應

元和女士雅屬

甫里吳蔭南題

藉著唐伯虎的這首〈桃花庵歌〉，吳蔭南表達了蘇州文人一向以來所嚮往的所謂「吳趣」——

那是一種追求藝術境界（桃源）而不為五斗米折腰的情懷。

充和很欣賞吳老先生的這幅字，只是她和吳蔭南並不太熟。只記得他經常來家中拍曲，有時也在一起合作彩串。

一四 王莘民

一九四六年，蘇州

王莘民（一八九六—一九五三）出身書香門第，能書善畫。他受家庭薰陶（祖父王小松為紫雲溥侗聘為崑曲教習。他尤工正旦，以扮相秀麗、嗓音圓潤著名，是現代崑曲史上的重量級人物。[1]

他最為世人所知的演出乃是一九三四年在上海與梅蘭芳、俞振飛同臺演出《雷鋒塔》的〈斷橋〉——他飾小青，梅蘭芳飾白娘子，俞振飛飾許仙。但其實他也曾和張充和女士合演過〈斷橋〉——由他扮演小青，充和則演白娘子。充和至今仍記得王莘民的步法功底不同凡響。例如，他本人長得很高，但為了飾演小青，故意在臺上裝得比充和（白娘子）矮一大節。其技巧之高，確實令人佩服。

一九四六年中秋，王莘民也前來參加充和家中所開的曲會。那天曲會中顯然有人演唱《紅樓

詩社創始人之一），自幼雅好崑曲，又從大師沈月泉學曲。後為「言樂會」的紅豆館主愛新覺羅・

夢》傳奇中的〈乞梅〉一齣，那齣戲演寶玉冒雪到櫳翠庵中，向妙玉乞取紅梅（傳統的《紅樓夢》傳奇版本中並無〈乞梅〉一齣，該齣或為近代崑班藝人所「俗創」，後收入《增輯六也曲譜》元集）。2 曲會後，王茀民就提筆在充和的《曲人鴻爪》書畫冊中畫了一枝豔麗的紅梅，並〈戲節紅樓夢乞梅詞一闋〉以為紀念：

羅浮膡有清夢痕，
待喚醒花魂，
算十九韶華容易盡，
他耐冬心，自會溫存，
瑤臺豔品，
恰稱我雲堂幽韻。
休錯認，鎖春壞，
莫再來尋問。

王茀民一向喜好丹青，其書畫造詣極深。充和經常感慨地說：「《曲人鴻爪》能收這位蘇州才子的作品，也是一種緣分。」

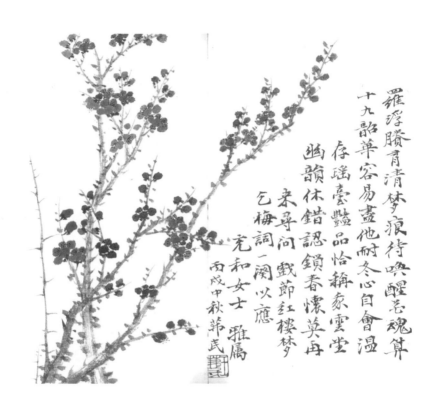

羅浮賸有清梦痕待喚醒芜魂算
十九韶華容易盡他耐冬心自會溫
存瑤臺豔品恰稱象雲堂
幽韻休錯認鎖香懷莫再
来尋問戲節紅樓梦
乞梅詞一闋以應

充和女士　雅屬
丙戌中秋韓氏

可惜天才遭遇不幸。進入一九四九年以後的新社會，王荸民窮困潦倒，一九五三年死於腦溢血猝發，年僅五十八歲。

1 見洪惟助主編，《崑曲辭典》上冊（臺北：國立傳統藝術中心，二〇〇六），頁六九一。並參見顧俊，〈尋訪紫雲曲社〉，《蘇州雜誌》，轉載於http://www.china.com.cn/chinese/TCC/haixia/402279.htm。

2 見吳新雷，〈紅樓夢〉，收入氏編，《中國崑劇大辭典》。並見佚名著，張餘蓀校正，《增輯六也曲譜》元集（上海：朝記書莊，一九二二；上海：校經山房重印，一九二九）（《六也曲譜》的原稿由清末蘇州曲家殷溎深所作）。

一五　王季烈

一九四六年，蘇州

王季烈（一八七三—一九五二）是著名的訂譜專家。他出身蘇州仕宦家族，是明代著名文淵閣大學士王鏊（一四五〇—一五二四）的後裔。他一九三四年退隱前一直活動於政界，曾在「末代皇帝」溥儀身邊任職，但始終不忘振興曲學。在崑曲方面，王季烈最大的貢獻就是編定了龐大的《集成曲譜》（共三十二卷，分金、聲、玉、振四集，於一九二五年出版），1首次為崑曲界提供了一套有史以來最可靠、最富權威的曲譜。後來為了方便現代讀者，還將該套曲譜改編濃縮為八卷本的《與眾曲譜》通行本（於一九四〇年出版）。

《集成曲譜》一直是充和多年來唱曲時使用的曲律範本。本書〈七　楊蔭瀏〉已經提到，即使在逃難期間，充和（和她的曲友們）也不忘將這套卷帙浩繁的《集成曲譜》帶在身邊，隨時參考使用。

充和不忘將這套王季烈先生所編的《集成曲譜》帶在身邊，隨時參考使用。

花開花謝又早春光應遍過

紅深綠嫩一似錦屏列醓裳

繁華都綻徹嬌滴滴海

光棠花無心去折

丙戌孟冬上旬為

兒和女士錄歸朝歡散曲

煩盧老人王季烈時年

七十有四

充和早就希望得到王季烈先生的題字。但直到抗戰勝利之後，她才有機會請王老先生在《曲人鴻爪》中題字。這主要因為，當年初識王先生時（約一九三五年），充和尚無《曲人鴻爪》書畫冊的構想。後來抗日戰爭爆發，充和就倉皇離開了蘇州（與此同時，王季烈先生則移居北平，直至一九四二年才回到蘇州）。

總之，一九四六年十月上旬（孟冬）充和終於有機會帶著她的《曲人鴻爪》到王季烈家，請老先生在書畫冊中題字。七十四歲的王季烈自稱「螾盧老人」。他的題字錄自一首〈歸朝歡〉散曲：

花開花謝，
又早春光應漏洩。
紅深綠嫩，
一似錦屏列。
觸處繁華都綻徹，
嬌滴滴海棠花
無心去折。

提起和王季烈先生的交往，充和至今不忘談到一個有趣的插曲。那是涉及一個名叫李雲梅的女

子的故事。

且說，一九三五年左右，充和平生第一次登臺演出（在上海的蘭心戲院），那次演的是《牡丹亭》的〈遊園〉、〈驚夢〉和〈尋夢〉三齣。由充和演杜麗娘，她的大姊元和演柳夢梅，並由另一個蘇州女子李雲梅扮演春香。李雲梅人長得格外漂亮標緻，雖不怎麼識字，卻十分聰明，也熱愛書畫和崑曲，又有極高的藝術天分，因此充和很喜歡她。但李雲梅在當地「名聲」不佳，她是著名畫家吳子深的下堂妾，[2]因此有些人看不起她。當時王季烈先生就十分反對充和與李雲梅同臺演戲，故特別讓張宗和（充和的弟弟）轉告充和，說千萬不可讓李雲梅參加那次演出。

然而充和並沒接受王季烈先生的勸告。充和一向尊重專業藝人（不論他們的社會地位多低），所以她就回話給王季烈先生：「那麼就請王先生不要來看戲，但李雲梅一定要上演。」

但這事並沒影響充和日後對王老先生的敬重。尤其是，多年後王季烈先生終於在《曲人鴻爪》書畫冊中題字，也令充和倍感欣慰。

———

1　《集成曲譜》其實是王季烈和劉富梁共同編定的，並由書法家延竹南抄錄全書曲譜，故整個工程十分浩大。該曲譜於一九二五年由商務印書館出版。參見吳新雷，《二十世紀前期崑曲研究》，頁七一至七七。

2　順便一提，李雲梅大約比充和大十一至十二歲。後來李雲梅改嫁給汪精衛的日本頂頭上司，並幫助了許多窮困的人。據說就因為她曾經救了不少中國人，後來汪精衛偽政權垮臺後，她才沒被國民政府處刑，此為後話。

一六 吳逸群

一九四七年，蘇州

吳逸群（字鶴望），是吳梅先生的姪子，在家族的影響之下，他很早就有很高的崑曲造詣（他專唱小生）。此外，他自幼就擅長書畫，且受他自己父親的影響，很能鑑賞古畫，還會刻印。他又長相清秀，在充和心目中，他代表著一種「蘇州男人」的清雅氣質。與他的人一樣，他的字畫也帶有清麗淡雅的吳門風格。

一九四七年元月（即丙辰大除夕）吳逸群照常到充和家參加曲會。他給充和最深的印象就是，每遇冬天開曲會，他總是不停地抱著手爐，藉以取暖。

那天充和在曲會中演唱《玉簪記》裡的〈琴挑〉。曲會後，吳逸群即在充和的《曲人鴻爪》裡畫了一幅小畫，並抄錄〈琴挑〉中的〈懶畫眉〉一曲：

粉牆花影自重重，

簾捲殘荷水殿風，

報琴彈向月明中。

香裊金猊動，

人在蓬萊第幾宮。

充和很欣賞吳逸群這幅字畫所表達的那種渾樸飄逸之境界。但另一方面該畫作也十分寫實，它很巧妙地捕捉了〈琴挑〉那一齣戲（即《玉簪記》第十六齣，又名〈寄弄〉）的故事情節。原來劇本中的〈琴挑〉主要在描寫一個月明雲淡的晚間，男主角潘必正正在白雲樓下漫步，突然聽見女道士陳妙常在室內彈琴的樂音（「報琴彈向月明中」），就聞聲而進。陳妙常當下請潘必正彈奏一曲，潘便借彈琴的機會表達愛慕之意。

總之，吳逸群的書畫實為一流。他的子女又個個多才多藝，長子吳釗為當代琴人，兩位女兒也精通書畫，頗受時人讚賞。

鶴望先生直至數年前「才以望百高齡辭世」。[1]

1 康宜按：感謝嚴曉星先生曾撰文（《文匯報》，二〇一〇年五月十一日）指出筆者的錯誤，並供給有關鶴望先生的寶貴資訊。今及時增補更正於此，再表謝忱。

粉牆花影自重重、
簾捲殘荷水殿
風挹琴彈向月
明中春畫金
覗動人在蓬萊
第笈宮
丙戌大除夕寫奉
元和女士雅教
吳逸廛

一七 汪東

一九四七年，蘇州

汪東（字旭初，號寄庵，一八九○—一九六三）是著名學者兼書畫家。早年參加孫中山先生的同盟會，曾留學日本，一九一○年返國。後執教於中央大學，主教詞學，曾任該校中文系主任及文學院院長，也是中央大學校歌歌詞的作者。一九三七年中日戰爭爆發，他隨中央大學遷至重慶。

在重慶的時候，充和與汪東由於崑曲活動的關係，很快就互相認識了。不久他們又都成為北碚周家曲會的重要成員（必須補充說明，當年在周仲眉夫婦的《琅玕題名圖》上，汪東題了一支〈南商調‧高山流水〉的曲子，中有「花外按新聲，偏逢顧曲周郎，招遊伴，剪燭傳觴」等詞句）。後來又因工作的關係，汪東與充和成為至交。

有關充和介紹汪東先生成為禮樂館館長一事，在學界圈內早已不是祕密。且說充和首先在音教會中制禮作樂多年，負責為國民政府選輯所有曲子。後來音教會改為禮樂館，館址由重慶遷至北

碚。當時政府急需聘用一個禮樂館的館長，於是上頭的人就請充和推薦一位理想的人選。充和首先想到她的老師沈尹默先生（當時沈先生在監查院工作），但被沈先生一口回絕。沈先生一向喜歡清靜，所以他說：「我只要閒裡忙，不要忙裡閒。」於是充和就轉而推薦汪東先生（他也在監察院裡工作），汪先生立刻答應，所以很快就被聘為為禮樂館館長（事實上，充和當時等於是介紹汪東做自己的上司！）。

但在這段共事多年的期間，充和卻忘了請汪東先生在她的《曲人鴻爪》裡題字（雖然汪東已在充和收藏的長軸上——名為「雲龍集」——留下了詩詞）。總之，一直到戰後，兩人都返回蘇州之後（汪為吳縣人），充和才終於有機會請汪先生在《曲人鴻爪》的書畫冊裡補上他的題簽。那是一九四七年元月間，汪東為充和畫了一幅小畫，上有錄自黃韻珊〈新水令曲〉的詞句：

都編做長亭柳？

問誰把萬情絲

其境界真乃含蓄縹緲，也算是汪東先生半生漂泊的寫照。這其中不但有超然的意境，也有一種無可奈何的感傷情緒。

一八 蔡家父女：蔡晉鏞、蔡佩秋

一九四七年，蘇州

一九四七年初秋某日，充和家又舉行了一次曲會。在座有曲人前輩蔡晉鏞老先生（是吳梅先生的一輩人），還有他的長女蔡佩秋。蔡家是蘇州望族，一家人都工詩詞、擅音律。

那天充和特別請蔡家父女在她的《曲人鴻爪》中題字（許多年前充和就想請他們題字，只是被長期的抗日戰爭所耽誤了）。蔡老一見畫冊中有吳梅先生等舊友們的題簽，就感慨萬分，他當下提筆寫下一首七絕：

舊社聽春掩夕曛，
霜厓樂府不堪聞。
白頭詞家推王（君九）路（金坡），1

猶似南歸汪水雲。 2

同時他又在題款中寫道：「充和女士出示此冊，有老友吳霜厓諸君舊題。追懷二十六年前舊京聽春社集，漫題一絕歸之。丁亥新秋，巽叟蔡晉鏞。」

蔡晉鏞這首詩十分珍貴；它主要在追憶自己當年年輕時（一九二一）在北京和吳梅（霜厓）、王季烈（君九）、路朝鑾（金坡）等人無憂無慮，晚間參加聽春社曲會之陶醉情境。而今轉眼間吳梅先生已經過世（「霜厓樂府不堪聞」），王季烈和路朝鑾兩位詞家已成「白頭詞客」，也都像那個辭官南歸的宋遺民汪水雲（汪元量）一樣，從此成了淡泊名利的「江南倦客」了。

且說，蔡老為《曲人鴻爪》題簽完畢，就輪到他女兒蔡佩秋題字了。那天在曲會中，充和唱《牡丹亭》，所以她就在書畫冊裡抄錄了〈驚夢〉裡的那支著名的〈山桃紅〉曲子，以為紀念：

轉（過）這芍藥欄前，

在幽閨自憐。

是答兒閒尋遍。

似水流年，

則為你如花美眷，

舊社聽春挹夕睡霜

屋樂府不堪閒白頭詞

家推玉田路坡猶似南

歸汪水雲

亮和女士出示卌有老友

吳霜厓論君萑葦趁迱慌

二十六年前舊京聽春

社集漫題一絕歸之

丁亥新秋芸窗蔡嵩臏

緊靠著湖山石邊。

和你把領扣鬆，

衣帶寬，

袖梢兒搵著牙兒苦也，

則待你忍耐溫存一晌眠。

是那處曾相見，

相看儼然，

早難道（這）好處相逢無一言。

蔡佩秋早年曾師從吳梅，既精音律，也工書法。早在戰前，就與充和訂交，兩人常在一起唱崑曲練身段。但一九三七年抗日戰爭爆發、蘇州陷落之後，他們從此各自東西，蔡佩秋的命運尤其坎坷。原來，大戰剛一開始，蔡佩秋的夫婿范承達（他是名人范仲淹的第二十七世孫）就不幸在逃難中病逝，從此蔡佩秋負起養育子女的責任，十分辛苦。

然而蔡佩秋並沒因此失去對崑曲和詩書畫的熱誠。相反，在她的薰陶下，她的子女們都有很高的藝術成就（她的兒子范敬宜尤擅丹青，後來還擔任《人民日報》主編）。她一生不忘她的老師吳梅先生所教給她的傳統教育。據說蔡佩秋晚年患老年痴呆症，幾乎所有往事都已從記憶中消失，唯

則為你如花美眷似水流年是答
兒閒尋遍在幽閨自憐轉這芍藥
欄前緊靠著湖山石邊和你把領扣
鬆衣帶寬袖梢兒搵著牙兒苫也
則待你忍耐溫存一晌眠是那處曾
相見相看儼然早難道好處相逢
無一言 克和仁姊正 蔡佩秋 [印]

獨她仍能背誦吳梅先生的詩句。[3]

蔡佩秋已於一九八九年去世。但充和感到安慰的是，二〇〇四年她到蘇州開崑曲大會時，有幸和佩秋的妹妹賓秋同唱崑曲。蔡賓秋今仍健在，九十多歲了，也是當地著名的曲人。[4]

1 有關王君九（王季烈）和路金坡（路朝鑾），請見本書〈一五 王季烈〉和〈三 路朝鑾〉。

2 汪水雲（汪元量）為宋末元初的一位詩人，著有《水雲集》。他詩中多記亡國時事。他以樂師的身分在元朝宮中當給事多年，教導琴曲及詩詞。後毅然辭官南歸，大約一三一七至一三一八年以後去世。參見陳建華，《汪元量與其詩詞研究》（臺北：秀威資訊，二〇〇四）。

3 參見吳泰昌，〈人格與真情的藝術再現（新作鑑賞）——喜讀《敬宜筆記》〉，《人民日報》，二〇〇二年三月三日，第八版。

4 感謝蘇州大學文學院院長王堯教授提供有關蔡賓秋的資訊。

一九 韋均一

一九四六年，蘇州

一九四七年，蘇州

韋均一是充和的繼母，她出身書香門第，不僅工書畫，也擅崑曲（專唱小生）。她僅年長充和十五歲，兩人常在一起練習唱曲、繪畫和寫字。韋均一原為蘇州樂益女中的老師，曾經做到該校校長的職務，是一個很有學養的才女。後來在給她丈夫的悼詞中，她曾如此詠嘆樂益女中：「憩橋設教集群賢，濟濟師生共究研。」由此可以想見她當時執教期間該校的盛況。

一九三七年，日軍攻陷蘇州，充和一家人四處離散，直到八年後（一九四六）她才返回蘇州，與繼母韋均一及其他家人重聚。其時充和的父親張冀牖已於一九三八年在合肥老家病逝，繼母一人持家，忙碌操勞中，她仍不忘所好，常在家中舉辦曲會。

有一天，繼母一時興起，就在《曲人鴻爪》的摺冊裡畫了一幅《充和吹笛》的仕女圖。那圖

遍青山啼紅了杜鵑
丁亥中秋均一寫意

描寫充和端坐吹笛的神容——她面貌清秀，十指輕巧，衣褶寬鬆，儀態嫻雅，捕捉了富於包蘊的片刻，即古人所謂靜中有動之謂也。充和很珍惜這幅小畫，至今還清楚地記得均一女士製作此畫的情況。那是一幅速寫，是充和的繼母等候客人時偷空完成的。據說她正要畫美人嘴唇的那一刻，客人已到，倉促間筆頭失控，那美人的櫻嘴就成了一個「紅點」。那嘴上的紅點本屬敗筆，但充和卻覺得此瑕疵中別有妙趣，這當然是局外人未必能領會到的。

另外，充和也忘不了一九四七年的中秋，那時充和即將離開蘇州前往北大任教（教崑曲和書法），繼母就在《曲人鴻爪》裡又作了一幅小畫。那是對《牡丹亭》裡〈遊園‧驚夢〉一齣的寫意。題字來自該出的〈好姊姊〉一曲：

遍青山啼紅了杜鵑

這幅由韋均一女士所作的《牡丹亭》小畫，實為《曲人鴻爪》首冊的壓軸之作。它象徵了充和生命裡一個重要階段的結束，也是另一階段的開始。一直要等到多年後，充和已經離開中國到了美國，她才又創造了《曲人鴻爪》的續集。

第二集

一九五〇——一九六〇年代：
海外曲人的懷舊與創新

從第二集起，張充和親自為《曲人鴻爪》的封面題簽。

曲人在美國

二〇 李方桂

一九五四年，美國加州柏克萊

李方桂先生（一九〇二—一九八七）是著名的語言學家，同時在崑曲界也貢獻良多。一九二八年他從美國芝加哥大學獲語言學博士學位，回國後不久就開始學崑曲。他先跟徐審義先生學唱崑曲（後與其妹徐櫻——也是崑曲名家——結婚）。一九三八年在成都時又隨張充和女士學吹笛。對於李方桂學笛所下的苦功，充和至今仍記憶猶新。起初他吹得並不太好，充和就當眾批評他：「你的問題是，吹笛時你沒有關注氣力，還有你的嘴繃得不夠緊。」（當時著名劇作家兼物理學家丁西林等人也在場）。李方桂按充和的指導苦練了一天一夜，第二天就摸到了竅道，後來他終於練成笛手，能吹奏很多曲目。

一九四七年李方桂先後在哈佛和耶魯大學做研究，一九四九年，轉入西雅圖的華盛頓大學任教。很巧的是，這時充和和她的夫婿傅漢思正住在加州的三藩市，[1]距離西雅圖很近（充和於

一九四八年和傅漢思在北京結婚，於一九四九年一月離中國赴美定居）。在這段期間，李方桂先生和他的夫人徐櫻經常從西雅圖來到加州的傅家唱曲吹笛，把他們在國內的曲會活動帶到了美國。故國正在滄桑巨變，老曲友天涯重逢，彼此的感慨是可以想見的。

受李家夫婦的鼓動，充和萌生了續修《曲人鴻爪》的想法。當年《曲人鴻爪》初集的封面由別人——即成都的友人杜岑（鑒儂）先生——代為題簽，新修的續集（以及後來的第三集）封面則由充和自己題字。一九五四年李方桂首次為《曲人鴻爪》第二集的冊頁題畫（原來他也是國畫高手）。其實一九三〇年代在成都和昆明逃難的時期，他早就應當為充和題字畫了，但沒想到卻一直拖延到十多年後，當大家都流落異國時，才終於有機會補上一筆。

李方桂給充和作的〈荷露珠〉這張小畫，頗有創意。原來那畫是李方桂從元代曲家喬夢符（喬吉）那兒得到靈感的。在喬夢符的〈清江引〉中，本有兩句曲文：

花瓣題詩句。
筆尖和露珠，

其本意是：詩人用筆尖蘸著露珠（「筆尖和露珠」），把感情寫在花瓣上，以傳遞內心的詩意。但李方桂卻很巧妙地把「和」字改成「荷」字（「筆尖荷露珠」），因而創造了一幅生動

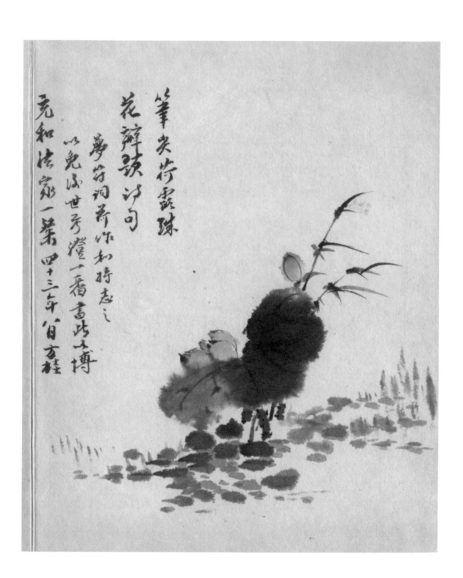

筆尖荷露珠
花瓣頓生勻句
夢芝詞兄作和持志之
以免俗世芳蹬一番畫此上博
元和法寄弟一柒四十三年首方挂

的「荷露珠」花卉圖，贈給充和。

李方桂因此在題款中解釋道：「『筆尖荷露珠，花瓣題詩句』，夢符詞，『荷』作『和』，特志之，以免後世考證一番，書此以博充和法家一粲。四十三年八月方桂。」

充和一向很欣賞中國古代「花瓣題詩」的傳統，但那些花瓣通常是指從樹上落下的花瓣，很少有人寫過或畫過有關「荷花題詩」的意象。或許李方桂的「荷露珠」小畫就在傳達某種全新的、甚至「起死回生」的意境。能在海外振興崑曲，讓它在異國新生，可謂這批新移民創造的風雅佳話了。

1

傅漢思從加州柏克萊分校取得文學博士學位之後，就在該校教 Romance Languages，後來轉教中國史。

二　胡適

一九五六年，加州柏克萊

一九五六年秋季，胡適先生（一八九一─一九六二）在柏克萊的加州大學客座一學期。在那段期間，他常到充和家中寫字。充和是每天都不忘習字的人，家中筆墨紙硯一應齊全，胡適在她家寫字自然十分方便。

十二月九日那天，胡適又照常去充和家裡寫字，順便在充和的《曲人鴻爪》書畫冊揮灑了一番。胡適雖算不上真正的「曲人」，但在曲學研究上下過功夫，特別在整理出版上頗有貢獻。[1] 那天他就在《曲人鴻爪》冊頁裡寫下元代曲家貫酸齋（即貫雲石，一二八六─一三二四）所著的〈清江引〉（惜別）一曲：

若還與他想見時，

貫酸齋這支曲子主要描寫一對青年男女離別後的相思之情。該曲的大意是：「如果我再和他

道個真傳示：

不是不修書，2

不是無才思，

遠清江，

買不得，

天樣紙。

見面，一定要告訴他：不是我不願給他寫信，也不是我沒才情寫信，而是因為，我找遍了整個清

江（以造紙著稱的地方），卻怎麼也買不到像天一樣大的紙來寫信給你！」

其實那次胡適一共為充和抄錄了兩份貫酸齋的這首〈清江引〉。除了《曲人鴻爪》中的題簽

以外，胡適同時也在充和舊藏的「晚學齋」用箋上重複抄錄了這一首曲子，只是上款加了漢思的名

字，註明是「寫給充和漢思」兩人的（但一九八七年充和將「晚學齋用箋」的這份胡適題字轉送給

收藏家黃裳先生，因為黃裳很懷念他從前在文革中所銷毀的胡適手跡）。

但必須說明的是，每回在充和家中寫字，胡適總是順手寫了許多份重複的題字，因為有不少

人都向他求字。據充和記憶，一九五六年十二月九日那天，胡適先生一共用充和的晚學齋用箋寫了

若還與他相見時，

道个真傳示：

不是無不修書，

不是無才思，

遶青工。

買不得，

天樣紙．

貫酸齋的清江引，

寫呈

充和．

一九五六、三、九

胡適

三十多幅字，所寫內容不外兩種：一是以上所述貫酸齋的〈清江引〉，一是他自己早年所作的一首白話詩舊作。3當時許多附近的友人也都準時到充和家聚會，趕來索求胡適先生的書法，那一天可謂盛況空前。充和家除了以曲會友，又別添了以書會友的佳話。

但沒想到半世紀之後，於二○○一年元月間，一位大陸學者陳學文先生突然在杭州的一個古物商店裡發現了一份胡適的「情詩手跡」，一時頗為興奮（其實那是有人據當年胡適抄給充和與漢思的那張「貫酸齋〈清江引〉」的影抄偽作，只是偽作者已將原作的「貫酸齋的清江引」數字抹去，也去掉了題寫的日期。據說那個不法古玩商如法炮製了許多份，分別在杭州、天津、南京等地銷售）。4誰知後來經過多位專家們的鑑定，陳學文先生認定他所購得的那幅「情詩」是胡適一九二○、三○年代的作品，同時猜測胡適那份手跡乃專為情人曹誠英所寫，而且他相信充和與漢思兩人「應是胡、曹之間傳信人」。5不久陳學文先生就在《傳記文學》雜誌的七八卷五期發表了一篇長文，題為〈胡適情詩手跡新發現〉。陳文一出，該雜誌就收到許多中外讀者的熱烈回應，都紛紛提出個人的觀點。當時充和立刻給雜誌編輯去信，指出陳文所提到的胡適「手跡」實是偽作，其內容並非胡適的情詩，而是出自元代曲家貫酸齋的〈清江引〉。然而，即使大家都同意該曲子實出自元人，但讀者們仍繼續對此題目表示興趣，因此《傳記文學》又陸續登出了幾篇有關補充意見的文章。6

後來充和與漢思決定為《傳記文學》特別撰文，7以詳細說明胡適當年如何在他們柏克萊家中

為當地朋友們題字的全部經過。否則他們擔憂，將來若「讀者不察」，他們兩人將會永遠被誤認為是胡適與曹誠英之間的「紅娘」。

充和一直很喜歡和朋友們提到這一段佳話——說穿了，那只是一個有關作偽者炒作文本慣技的插曲。其實只要把胡適在《曲人鴻爪》中的題字和最近發現的「情詩手跡」一比，其真偽立刻會顯明出來。除了抹去「貫酸齋的清江引」等字樣以外，「情詩手跡」還用了偽造的「胡適圖章」——例如，該圖章中的「胡」字多出一畫，「適」字少了幾畫，其篆法也不對。事實上，胡適所用的圖章是他的老友韋素園所刻，而一九五六年十二月九日當天所有三十多幅題字也全是充和幫忙加蓋的，所以至今她的記憶猶新。

奇妙的是，本來充和所收藏的《曲人鴻爪》乃是為了記錄曲人們的故事，但無形中，它卻變成了一份最可靠的書法墨跡之鑑定本。所謂「文化研究」（cultural studies），沒有比這種跨學科的事例更有趣的了。

1　例如，著名的崑曲折子戲選集《綴白裘》（原刻於十八世紀後期，共十二集，四十八卷，收入四百三十個折子戲），在胡適的支持下，於一九四〇年完成了工程浩大的校點工作，由中華書局排印出版（該排印版由胡適先生作序）。但一九五五年和一九五七年的重印版刪去了胡序。參見吳新雷，《二十世紀前期崑曲研究》，頁一九二—一九三。

2　胡適的這一行手跡原來有個錯字——多了個「無」字（「不是無不修書」）——但胡適將「無」字很藝術地「抹去」。

3　那天充和也得了一份胡適的白話詩題字。詩曰：「前度月來時，仔細思量過，今夜月重來，獨自臨江坐。風打沒遮樓，月照無眠我，從來未見他，夢也如何做。」題款上寫道：「四十年前的小詞，給充和寫。」胡適自作白話詩：「前度月來時，仔細思量過。今夜月重來，獨自臨江坐。風打沒遮樓，月照無眠我。從來未見他，夢也如何做。」寫完第六句詩，見以下註釋說明。

4　據張昌華先生回憶，當時他在南京也買了一件「假貨」，但及時經充和女士指點，才恍然大悟。以下引自張昌華在《大公報》上的文章：「說句題外話，筆者也好淘舊物，在南京也曾購得一件〈清江引〉，經允和紹介向張充和求證。張充和諭我那是件贗品的同時，慨然將她一件收藏半世紀的胡適半幅字遺我（原詩八句），胡適自作白話詩：『前度月來時，仔細思量過。今夜月重來，獨自臨江坐。風打沒遮樓，月照無眠我。從來未見他，夢也如何做。』寫完第六句時，胡因紙染墨污棄之紙簍，五十年後，張充和補寫後兩句，並綴語『今贈昌華聊勝於偽』。張充和的大方與爽氣罕見。」（見二〇一〇年三月十二日的《大公報》）。

5　包括錢存訓、周策縱、童元方等人的文章。必須指出的是，在她的文章裡，童元方説明，即使該曲原為元人所作，但胡適在美國抄寫〈清江引〉給充和漢思夫婦時，並不能證明他心中不以曹誠英為愛情對象。見童元方，〈胡適與曹誠英間的傳書與信使〉，《傳記文學》七九卷二期（二〇〇一年八月），頁二五—二四。

6　陳學文，〈胡適情詩手跡新發現〉，《傳記文學》七八卷五期（二〇〇一年五月），頁四六—五一。

7　傅漢思、張充和，〈胡適手跡辯誤〉，《傳記文學》七九卷二期（二〇〇一年八月），頁三五一—三五九。

二二 呂振原

一九六〇年，加州柏克萊

充和一向喜歡鼓勵有才華的年輕人。一九六〇年，經紐約老友項馨吾（見本書〈二四 項馨吾〉）介紹，充和認識了剛來到美國的年輕音樂家呂振原。初次見面，充和就很賞識呂君彈奏琵琶的格調和精湛的音樂修養，當下就在加州柏克萊為他安排了一次演奏。會後，充和請呂君在《曲人鴻爪》的冊頁上留畫（原來呂君兼擅丹青，乃畫家王季遷的學生）。

充和很欣賞這張《秋山聽瀑》的小畫，因為它頗能捕捉一個曲人棲身在幽谷中，那種與滿山秋色欣然相對的情懷。

後來呂振原在洛杉磯的好萊塢一帶工作。有一次呂君到臺灣去表演多場的古琴和琵琶演奏，當時的教育部長閻振興特頒發文藝獎給他，獎勵他在國際文化工作上的傑出貢獻。

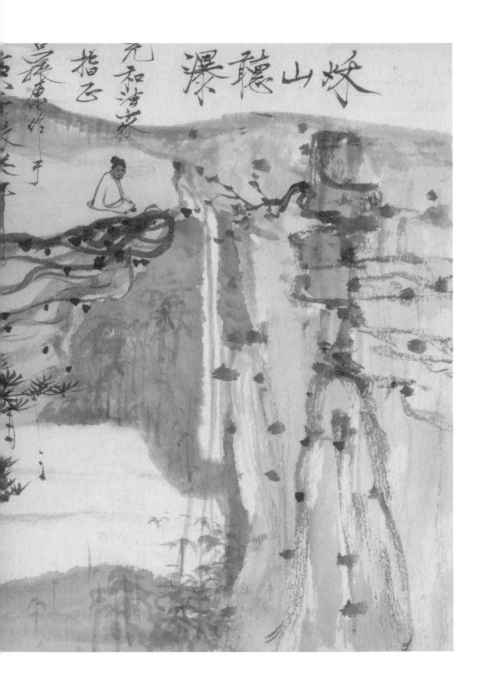

二三 王季遷

一九六一年，紐約

著名畫家王季遷（一九〇七—二〇〇四）長期住在美國紐約，他出身蘇州望族（也是前輩曲人王季烈的親戚），擅畫山水，早年與蘇州名畫家吳湖帆遊，並以書畫鑑賞見稱。

王季遷與充和的關係一直很深，主要因為他們是一起長大的。當年在蘇州時，王季遷正巧是充和的鄰居（充和住在九如巷九號，王季遷則住在十一號），故兩家人來往頻繁，形同家人。

一九六一年充和與漢思從加州搬到東岸，在康州紐黑文定居（漢思在耶魯大學東亞系任教，充和不久也開始在耶魯的藝術系教書法）。由於康州和紐約緊鄰，距離不遠，從此兩家又恢復了頻繁的交往。原來王季遷不但是畫家，也是傑出的音樂家——他尤善於吹簫。再者，他的夫人也精通崑曲。因此，他們經常與充和在一起開會。在一次曲會中，王季遷就在充和的《曲人鴻爪》裡畫了一幅山水畫，題款上寫道：「充和女士屬，王季遷寫，時客紐約。」

王季遷的山水畫一向以所謂的「靈山」（mountains of the mind）詩意著名，故經常表達了一種意在言外的境界。像這幅特為充和所作的風景小畫，似乎在描寫一個海外移民終於在異地找到的那種「到處為家」的心靈歸宿。其不食人間煙火的意境也是充和所欣賞的。

一九八八年春季，充和為王季遷和其他四位紐約區的中國畫家在耶魯大學藝術館裡安排了一次名為「古色今香」的畫展。[1] 該畫展就以「海外移民」的心靈畫境作為主題。

1 其他四位畫家為王無邪（一九三六— ）、楊識宏（一九四七— ）、司徒強（一九四八— ），和邢飛（一九五八— ）。有關該畫展，請參見張充和書，孫康宜編注，《張充和題字選集》（香港：牛津大學出版社，二〇〇九），頁一二四—一二五。

競和女士屬
王季遷遷寫
時客紐約

二四 項馨吾

一九六三年，紐約

搬到東岸後，充和最感欣慰的是，又與老曲友項馨吾（一八九八—一九八三）常在一起唱和了。項先生乃一著名崑曲家，早年曾得俞振飛之父俞粟廬先生指點，先是唱旦角，後轉唱官生。他唱法細膩，兼擅吹笛。抗戰期間在重慶，項馨吾與充和共同發起重慶曲社，兩人常同臺演出（當時項馨吾任重慶中央信託局局長）。他們曾一起演《牡丹亭》——項馨吾扮小生柳夢梅，充和扮杜麗娘。此外他們也合演《長生殿》，由項先生扮演唐明皇，充和扮楊貴妃。

沒想到過了二十多年，在四處奔波之後（項馨吾於一九四七年移居美國，一直忙於從商），兩人又有機會在美國東岸同臺演戲。一九六三年，他們一起在紐約的Flushing Institute上臺公演《長生殿》的《驚變》。演出本《驚變》又名《小宴驚變》，原取自《長生殿》的第二十四齣。前半場自《粉蝶兒》至《撲燈蛾》的部分稱為〈小宴〉，後半場稱為〈驚變〉。該齣描寫唐明皇與楊貴妃

正在御花園中照常遊樂，卻突然晴天霹靂，傳來安祿山叛變的消息，於是唐明皇大驚失色，急忙出奔的窘狀。

那次演出完畢，項馨吾感慨萬千，於是就在充和的《曲人鴻爪》書畫冊裡抄下〈驚變〉裡的〈粉蝶兒〉一曲：

天淡雲閒，
列長空數行新雁，
御園中秋色爛斑，
柳添黃，
蘋減綠，
紅蓮脫瓣，
一抹雕欄，
噴清香桂花初綻。

同時在題款中，項馨吾也寫下一段回憶的文字：

天淡雲閒列長空蒼山

新雁御園中秋色斕斑

柳添黃蘋減綠紅蓮脫

瓣一抹雕欄噴清香

桂花初綻

回憶童年時，先父遊滬南半淞園，余隨侍焉。園內溪橋小邸，築亭翼然。髯翁三四倨坐亭內，依笛而歌，聲韻幽揚。余聞而神往。先父戲令試嗓，某翁授以「天淡雲閒」四字，瞬能和笛，引吭高歌，眾嘆可造。從茲沈涵曲事，幾近五十年，未敢間斷。今春約充和同上氍毹，合奏〈小宴〉，允稱海外韻事。但余齒增形衰，唱來叫天天不應，則當年情景等成黃花矣。因錄〈粉蝶兒〉以奉充和知音。項馨吾，時年六十有六。

以上題款表達了一個移居海外的藝術家，對昔日美好時光消逝的悵念。項先生稱充和女士為「知音」，更加點出了友誼在人生道路上之可貴。

一九七八年夏，項馨吾終於有機會回國探親，先後與各地曲友相聚（包括周銓庵、俞平伯、胡忌等），並演唱大官生，也為友人吹笛伴奏。那年十一月間他和大陸曲友們一同到南京江蘇省崑劇院看戲，被演出的《寄子》一齣感動得痛哭流涕，當時充和的二姊張允和（北京崑曲研習社主任委員）正好在場，於是有感而發，就寫了一首詩贈給項老：

聞歌寄子淚巾侵，
卅載拋兒別夢沉。
萬里雲天無阻隔，

明年花發見知音。

一九八三年五月，項馨吾以喉癌病逝於紐約，享年八十五。

此後充和仍與項家子女保持密切聯繫。例如，項馨吾的女兒項斯風（她從前曾與充和登過一次臺，串演《牡丹亭》裡的春香），最近（二〇〇九年九月三十日）就帶了家人一起來拜望年高九十七歲的充和女士。

1 張允和，《崑曲日記》，頁一〇〇—一〇一。

曲人在臺灣

二五 蔣復璁

一九六五年，臺北

蔣復璁先生（一八九八—一九九〇）是曲學大師吳梅的弟子，很早就精通崑曲，會演唱生、旦、淨、醜各種角色，他畢生推動曲事，是崑曲界的一名大功臣。同時他也是充和多年的曲友，一九四〇年代兩人在重慶時就因唱曲而相識了。

但一般人大多不知蔣先生在曲學方面的貢獻。這可能因為他一向以圖書館學專家著稱，尤以保護古籍出名。抗戰期間（一九四〇）中央圖書館正式在重慶成立，他即受命為首任館長。次年他曾冒生命之險，暗自潛往淪陷地區上海，搶救出大量的珍貴古籍。後來到了臺灣，他又被聘為中央圖書館館長。一九六五年以後，他開始任臺灣故宮博物院院長。

就在一九六五年蔣復璁先生剛上任故宮博物院後不久，張充和女士正好與夫婿傅漢思一起到臺灣休假（那年傅漢思教授獲美國的Guggenheim獎金，到臺灣和日本做學術研究）。就在那一年，蔣

復璁先生經常為充和安排表演崑曲的機會，並把充和的崑曲藝術介紹給臺灣的藝術愛好者。同時，他也把「蓬瀛曲集」的諸多曲友介紹給充和，無形中在臺灣興起了一股重振崑曲的風潮（當時充和的大姊元和和她的丈夫——即著名崑曲家顧傳玠——恰好也在臺灣。據說元和經常粉墨登場，屢獲好評）。

一九六五年九月六日那天，蔣復璁首次安排充和在故宮博物院表演崑曲。那天充和演唱《刺虎》，許多臺灣崑曲界的人都前來捧場，可謂盛況空前。當晚表演完畢後，蔣先生十分興奮，立刻就在充和的《曲人鴻爪》書畫冊上題詩一首：

莫言絕奏廣陵散，
法曲繞梁一破顏。
吾道西行功不淺，
中興同唱凱歌還。

同時他也在題款中說明他數年前與充和在重慶偶然相識的經過：

抗戰中，於顧一樵先生席上獲見張充和女士。蒙為撫笛，唱〈彈詞〉一折，匆匆廿年，重

莫言絕奏廣陵散法曲

繞梁一破顏吾道西

行功不淺中興同唱

凱歌還

坑戰中於頤一撫先生席

上複見張充和女士蒙為

晤於此。聽歌〈刺虎〉，裂帛穿雲，非同反響。蓋偕見夫婿傅漢思博士自美講學歸也。因成一絕以應雅命。塗鴉弄斧，殊自哂也……

蔣先生的題字無形中激起了充和的回憶。直到今天，充和經常想起當年在重慶時，大家一起在顧一樵家中召開曲會的情景——原來，那天曲友們提議要由蔣復璁先生唱〈彈詞〉，但一時卻找不到伴奏的人。所以，顧一樵先生就對充和說：「今天老先生唱曲，沒人吹笛，你來吹吧！」這樣充和很幸運地認識了蔣復璁先生。

因為蔣先生一直身居顯要，他後來在臺灣對崑曲的熱心提拔，使得崑曲藝術從此在臺灣生根，其貢獻不小。

對充和個人來說，她一九六五至一九六六年間的臺灣之旅，也因為蔣復璁等人的幫助，而成了更加有分量的「崑曲之旅」。

二六 鄭騫

一九六五年，臺北

臺灣高校的曲學教育乃由鄭騫先生（一九〇五—一九九一）和其他幾位大陸遷臺的學者們——包括汪經昌（見本書〈二八 汪經昌〉）和張敬等人——開始的。從前鄭騫在北京時，專攻戲曲史，曾與林燾（見本書〈三六 林燾〉）等人參加燕京大學曲社。抵臺之後，鄭騫遂與張敬女士（她從前是羅常培的學生，見本書〈六 羅常培〉）一起在臺灣大學教詞曲課程，並成立了臺灣大學崑曲社，培養了許多學界中的曲學學者——如曾永義、羅錦堂、王安祈等。

由於書法家沈尹默先生的關係（鄭騫先生曾收集了許多沈先生的書法作品），充和早已結識鄭騫先生。一九六五年夏天，充和抵臺灣不久，即拜見了鄭騫先生，並請鄭先生在《曲人鴻爪》書畫冊中題字。鄭騫當下即在那冊頁上抄錄了一首〈南呂一枝花〉（取自舊作《李師師流落湖湘道》雜劇）：

身住在荒村野店中心懸在
鳳閣龍樓下眼前新家實夢
裡宦囊樂小筆追想起程心目生涯
才信春無價誰念我飄零似
落花倒不如卑裝呆奴明月艇空
還有個知音的自樂天青衫
溪灘

乙巳夏日采舊作書贈小說芸葓湖
湘道雜劇中南呂一枝花曲敬請
充和方家正拍
鄭騫

身住在荒村野店中，
心懸在鳳閣龍樓下。
眼前新寂寞，
夢裡舊繁華。
追想起往日生涯，
才信春無價。
誰念我飄零似落花，
倒不如裴與奴明月船空，
還有個知音的白樂天青衫淚灑。

充和最欣賞那句「誰念我飄零似落花」，因為它寫盡了一位曲人流落海外的情懷。

二七 焦承允

一九六六年，臺北

焦承允先生（一九○二─一九九六）為早期振興臺灣崑曲的另一大功臣。他畢業於上海交通大學，於一九四九年左右到了臺灣。臺灣原來並無「曲會」。一九五一年左右，他和夏煥新（見本書〈二九 夏煥新〉）、毓子山（見本書〈三○ 毓子山〉）、蔣復璁等人開始首倡崑曲「小集」，於強恕中學每週舉行兩次曲會。自一九五八年開始，則由他和狄君武先生提議，開始輪流在各曲友家中唱曲。一九六二年一月，他和諸位曲友終於正式成立了著名的「蓬瀛曲集」（順便一提，充和的大姊張元和也是「蓬瀛曲集」的會員之一，經常在曲會中演唱）。當時之所以把曲會命名為「蓬瀛」，乃取臺灣為「蓬萊瀛洲」之意。

一九六五年張充和女士來到臺灣，正好給臺灣崑曲界帶來了新的希望。當時充和與漢思住在中央研究院，他們經常在寓所中舉行曲會，每次都邀請「蓬瀛曲集」的曲友們來參加清唱。就在他們

家中的曲會裡（通過她大姊元和的介紹），充和首次認識了焦承允先生。後來，一九六六年元旦，充和與漢思又開了一次盛大的曲會，許多舊朋新友同聚一堂，十分熱鬧。那天充和照常唱曲，曲會完畢，焦承允先生就在充和的《曲人鴻爪》冊頁裡寫下《詩經》裡的一些集句——包括「有美一人」，「吹笙鼓簧」等佳句。

其實，焦承允與充和之間的深厚友誼始自充和離開臺灣以後。首先，一九七二年——當焦先生七十歲那年（即壬子年）——他為了勉勵自己「人生七十方開始」，故想出版《壬子曲譜》一書。當時他就寫信給在美國的充和女士，懇請她為該書題寫封面[1]（同年，焦承允也與他的曲友們合作出版了《蓬瀛曲集》一書，由中華學術院崑曲研究所出版，臺灣中華書局發行）。在這同時，焦承允還幫助充和的大姊張元和在臺灣出版一本《崑曲身段試譜》（當時元和正住在充和的康州家裡），並主動為元和寫好該書的〈序〉，也為她重新繕寫全書——因為原稿用墨較淡，不便影印。

為了表達對焦先生的真誠謝意，張元和就請充和在書中特別題寫「謹以此冊獻 承允先生 古稀大壽 蓬瀛曲集同人敬賀」諸句，以為紀念。

1 見張充和，《張充和題字選集》，頁七七。

有美一人
吹笙鼓簧
廻春西顧
邦家之光

克和曲友以陽春白雪之音輩聲海外為集詩經
句以贈之
五十五年一月　江都焦承允

充和為她大姊張元和的《崑曲身段試譜》一書寫封面，同時也加上祝賀焦承允先生「古稀大壽」的題字。

二八 汪經昌

一九六六年，臺北

汪經昌（一九一三─一九八五），號薇史，曾受教於吳梅先生，為吳先生的高足之一。他不但會清唱吹笛，也會制譜填詞，且擅長曲律，著有《南北曲小令譜》等書。抗戰期間在重慶時，充和即與他熟識（兩人正好同歲），經常在曲會中一同登場。有時他唱，充和吹笛。有時輪到充和唱，則由他吹笛。

一九四九年左右，汪經昌到了臺灣。不久他即開始在師範大學教曲學課程，並設立了師大崑曲社。多年下來，他培養了不少曲學方面的人才，如洪惟助（見本書〈四二 洪惟助〉）、金夢華、陳安娜（見本書〈後記〉）等。與臺大諸位曲學研究者最大的不同是，汪經昌的教學法較注重實際演唱，所以他堅持學生們必須學習唱崑曲。同時，他與「蓬瀛曲集」的諸位同仁關係極其密切，不但經常參加他們舉辦的同期和曲會，而且還為他們所出版的曲譜《蓬瀛曲集》寫序。此外，他還特

別延聘學院派以外的曲學大將到師大校園來教學生們唱曲——例如由焦承允擔任主教旦角唱腔，由

夏煥新（見本書〈二九　夏煥新〉）教老生唱腔兼吹笛，由充和的大姊張元和教練身段。

一九六六年元旦那天，汪經昌自然也參加了充和家中的曲會。他鄉遇故知，彼此都十分興奮。

那天汪經昌在《曲人鴻爪》中的題詩也就充滿了憶舊的成分：

丫髻臨妝罷，

茗壺就手邊。

重逢笛韻裏，

遮莫似當年。

同時，在題款上，他還附上一段頗長的說明：

冀野（指盧前）曩為余盛道充和詞史，及相見北碚，丫髻當窗，茗壺相對。嗣又獲見於絲

業公司，則方撝笛而度太師引一曲。清揚委婉，聲如其人，匆匆近三十年。今再相逢，冀野墓

木已拱，余亦青衫老去。率贈一絕，聊證雪鴻。想詞史當有同感也……。

叮嚀臨妝羅茗壺

就手邊重逢邊韻

裹庭莫似當年

冀慧蘉為余盛道

充和詞史及相見北碚予臂當向茗

壺相對嗣又雜見於興業公司則

方撤笛而度太師引一西清揚委婉

聲尖其人亡近三十年今再相逢

冀桂墓本之拱余点青衫為之卒

贈一絕斷腸雪鴻埋

詞史常有同感也

乙巳春日薇史附記海嶠

以上題款包含了千言萬語，涵蓋著各種複雜的傷感——包括回憶已逝的共同友人盧前，懷念過去在重慶北碚的唱曲經驗，並聯想到恩師吳梅先生（據充和猜測，因為他們同是吳梅先生的門生，所以汪經昌說：「余亦青衫。」）。一九六六年元旦那次曲會後不久，汪經昌即遷往新加坡任教，後又轉任香港新亞書院教書。他於一九八五年去世。

二九 夏煥新

一九六六，臺北

夏煥新（一九〇五—一九八八）是青浦縣朱家角人，自幼隨父夏奇生先生研習國樂。一向擅吹笛，工度曲。後又與多名曲學前輩熟識，經常活動於各種曲會。一九三六年與吳梅先生共同參加盛大的「鴛湖曲會」（在嘉興舉行），通宵演唱，並相互切磋。[1]

夏煥新於一九五一年才離開大陸，前往臺灣。他抵達臺灣後不久，即與焦承允等人成立「蓬瀛曲集」（見本書〈二七 焦承允〉）。他起初先在強恕中學教書，不久即接受汪經昌的邀請，開始在師範大學教崑曲（他是教陳安娜吹笛的老師）。後來他出任臺灣中華崑曲研究所所長，指導許多專攻曲學的碩士、博士研究生，對推動臺灣的曲學藝術貢獻極大，故曾榮獲崑曲「薪傳獎」。

一九六六年元旦，他和夫人盛西清一起參加充和南港家中的曲會，當天夫婦兩人都在充和的《曲人鴻爪》畫冊裡題字（盛西清也能度曲，工老生。當時任一小學校長）。盛西清的題字錄自杜

甫的著名七絕〈贈花卿〉。夏煥新的題詩則曰：

莫道古樂知音少，
留得遺風遍九州，
聽君三度陽關曲，
鎔琢功深韻獨悠。

此詩全篇一氣呵成，自然成章，令人感到餘韻無窮。

1 吳新雷，《二十世紀前期崑曲研究》，頁五七。

莫道古樂知音少
苗得遺風遍九州
龍君三度陽關曲
錯琢功深韻獨悠
五十五年元旦書奉
漢昌博士正
元和方家

夏焕新

三〇 毓子山

一九六六年，臺北

毓子山（原名愛新覺羅・毓嶦，一九二五—）是著名崑曲家愛新覺羅・溥侗（一八七七—一九五〇，又名紅豆館主）的兒子。在其父影響下，毓子山自幼酷愛崑曲，能唱能作，後又赴日本習畫，可謂多才多藝。一九四九年到臺灣之後，他開始參加張元和的同期曲會，後又加入「蓬瀛曲集」的陣營。他經常參與崑曲演出活動，最擅長的戲包括〈八陽〉（《千忠錄・慘睹》）、〈小宴驚變〉（《長生殿》）等。

有關《曲人鴻爪》書畫冊，充和一直頗感遺憾的是，從前沒有機會請溥侗先生在上頭題字（原來，一九三〇年初充和經常到溥侗家中向他學身段，但當時還沒開始有這套書畫冊的構想）。所以，一九六六年元旦那天，當她看到溥侗的兒子毓子山也出現在曲會時，一時喜出望外，立刻攤開《曲人鴻爪》，請毓子山題字。

漢恩博士

元和女史　儷正

清音應屬天上有

人間那得幾回聞

五十五年元月　毓子山　敬題

或許是充和的請求太突然，毓子山一時不知寫什麼是好，面對冊子上的白紙，躊躇了好久。最後只好勉強借用杜甫的名句，將之改寫成以下兩句：

清音應屬天上有，

人間那得幾回聞。

沒想到充和卻很欣賞他改寫的「清音」兩字（杜甫原詩用的是「此曲」二字）。原來，充和最喜歡「清唱」，以為清唱比登臺演出更有情調。

那次充和回美國後不久，就聽說毓子山在臺灣多次演劇獲獎。後來他又被推為華夏教師劇藝社社長。但一九九一年毓子山移居美國長島，從此離開臺灣。

三一　吳子深

一九六六年，臺北

吳子深（一八九三—一九七二）是蘇州著名畫家，擅畫山水竹石，並好崑曲，曾與充和一起唱曲。但在曲會中，他通常不唱，只喜歡聽。他家為吳中望族，資源甚豐，以建美麗的滄浪亭著稱（充和經常在滄浪亭中演唱，故對該亭記憶頗深）。

一九四九年吳子深遷往香港。一九六五年充和剛抵臺灣不久，吳子深即獲張大千之請，開始在臺北的臺灣藝術學院執教。

一九六六年元旦那天，吳子深聽說充和在南港家中開曲會，也聞風而來。老朋友異地重逢，又有崑曲演唱，特別令人陶醉。當晚吳子深興致很高，一口氣就在充和的《曲人鴻爪》冊頁裡連續作了兩幅畫——即《溪山圖》和《墨竹》各一幅。充和特別欣賞那幅墨竹，也喜歡上頭的題詩：

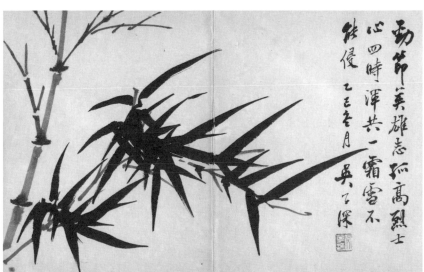

勁節英雄志，

孤高烈士心。

四時渾共一，

霜雪不能侵。

以上詩句，當時讀來有些像是常人所謂的「新年計畫」（new year resolution），好像畫家僅在勉勵自己，如何在背井離鄉的境況中，學會效法墨竹那種「霜雪不能侵」的精神。但多年後充和重讀此詩，再回頭看已逝去的歲月（吳子深已於一九七二年——即作畫之後四年——在印尼過世），頗覺悵然若失。

為了紀念老朋友的「勁節」精神，充和特別於二〇〇六年一月（正好是一九六六年元旦後四十年）請華盛頓西雅圖博物館館長Mimi Gardner Gates在當時的書畫展中展出吳子深的《墨竹》一畫。後來此畫收入該畫展的出版專集，《古色今香：張充和和她朋友們的書畫》（Fragrance of the Past: Calligraphy and Painting by Ch'ung-ho Chang Frankel and Friends，西雅圖博物館出版）。值得注意的是，在該畫冊中，吳子深的《墨竹》乃作為「壓軸畫」來出版的。館長Mimi Gardner Gates特別精心策畫，將吳子深的《墨竹》詩譯成英文：

Steadfast to principles is a hero's determination,
Solitary and lofty are the noble man's ideals.
[For bamboo] the four seasons are like one,
Frost and snow cannot harm.

1　Mimi Gardner Gates ed., in association with Hsueh-man Shen and Qianshen Bai, *Fragrance of the Past: Chinese Calligraphy and Painting by Ch'ung-ho Chang Frankel and Friends* (Seattle: Seattle Art Museum, 2006), p. 36.

三二 張穀年

一九六六年，臺北

一九六六年元旦那天，在充和所辦的盛大曲會中，在座還有另一位來自吳中的名畫家——那就是，海上名家馮超然的外甥張穀年（一九〇五—一九八七）。張穀年自幼隨舅習畫，尤擅山水。但張穀年也酷愛崑曲，頗會唱官生，是一位多才多藝的能手。那天在南港充和家中，張穀年自願表演唱曲，並請充和為他吹笛。當天他們的表演得到許多會上曲友們的讚賞。因此唱畢之後，他就即興地在充和的《曲人鴻爪》的冊頁中畫了一幅頗為寫實的畫作，並在題款中寫上兩句有關笛聲的曲文，以為紀念：

蘆花深處舶孤舟，

笛在月明樓。

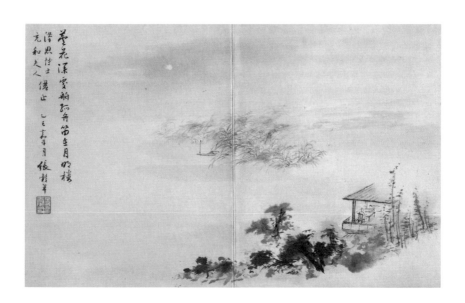

三三 陸家曲人：陸蓉之、陸永明、陸郁慕南、郁元英

一九六六年，臺北

南港的元旦曲會幾天後，充和與漢思應邀到有名的陸家參加了一次盛大的蓬瀛曲會。那天參與會者甚多，充和照例演唱她的拿手好戲〈遊園驚夢〉和〈思凡〉等。但最令她難忘的是，她有機會初識陸家那位年僅十四歲的才女陸蓉之。陸蓉之自幼就能唱能畫。她是著名畫家吳子深的高足。至於崑曲，她則擅於唱旦角，她每個週末都和父母（即父親陸永明和母親郁慕南）以及外公（郁元英）一道唱崑曲，故功夫很深。那天在她家舉行的曲會中，她自然脫穎而出。

那天陸蓉之在《曲人鴻爪》中所作的《古松》畫，尤其令充和驚嘆不已。後來才聽說，陸蓉之的才氣早已得到臺灣藝術界的注意。一九六五年，她才十三歲，就已經在臺北中央圖書館美術室開個人畫展。多年後充和又得知，陸蓉之果然不負眾望，已成為國際有名的藝術批評家（她的丈夫是著名書法家兼藝術史學家傅申先生，充和早已認識）。陸蓉之畢業於比利時布魯塞爾皇家

藝術學院，後來又獲美國加州大學洛杉磯分校的藝術碩士。她曾有許多重要著作出版──包括收在

Vernacular Visionaries: International Outsider Art 一書（Annie Carlano 編，耶魯大學出版社，二〇〇三）中的作品，以及《「破」後現代的藝術》（文匯出版社；藝術家出版社）和《虛擬的愛：當代新異術》（臺北當代藝術館）等專著。目前她是臺灣實踐大學設計學院的專任教授，同時還擔任上海當代藝術館創意總監，可以說，在兩岸之間為藝術展覽活動馬不停蹄地奔走勞碌。

當然，陸蓉之所以有今天的藝術成就，和她自幼受傳統家庭琴棋書畫的薰陶有很大的關係。

首先，她的父親陸永明先生國學素養很深，而又酷愛崑曲。他是「蓬瀛曲集」的發起人之一，當初一九六二年該曲社之所以能以臺電公司力行室作為每兩週定期開曲會的固定場所，主要得自他的大力協助。陸蓉之的母親郁慕南一向以工書法著稱，也能唱曲（擅旦角）。陸蓉之的外公郁元英（即郁慕南之父）更是熱心崑曲，除幫忙推動「蓬瀛曲集」的活動外，也在臺灣師範大學教學生們拍曲。

那天陸家能請到著名的張充和女士來參加曲會，並聽她唱曲，令他們全家人感到特別榮幸。所以，他們都在充和的《曲人鴻爪》冊頁中留下字畫。以上已提到陸蓉之所繪之《古松圖》。至於其父陸永明，他的題詩如下：

小集蓬瀛一曲歌，

水磨遺韻託微波。

繞梁三折非凡響，

贏得青衫濕淚多。

母親郁慕南則以她秀麗的工楷，工整地錄下明代曲家楊慎的〈風入松〉一首：

紫煙衣上繡春雲，鶴馭成群。

碧桃花片隨流水，引漁郎、煙霧紛紛。

一曲瓊音懶奏，

半瓢金醴先醺。

外公郁元英也抄錄了一首元末曲人任則明（任昱）的〈金字經〉（曲牌名），[1]題為〈重到湖

上小令〉：

碧水寺邊寺，

綠楊樓外樓，

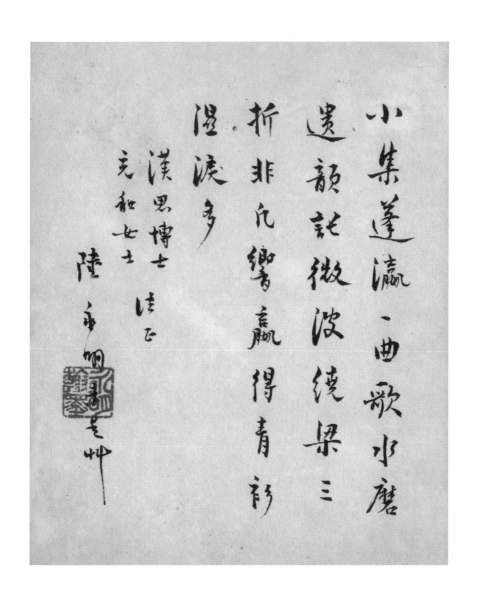

小集蓬瀛一曲歌水磨
遺韻託微波續梁三
折非凡響贏得青衫
溼淚多
漢思博士清正
昭和七士
陸年明題簽

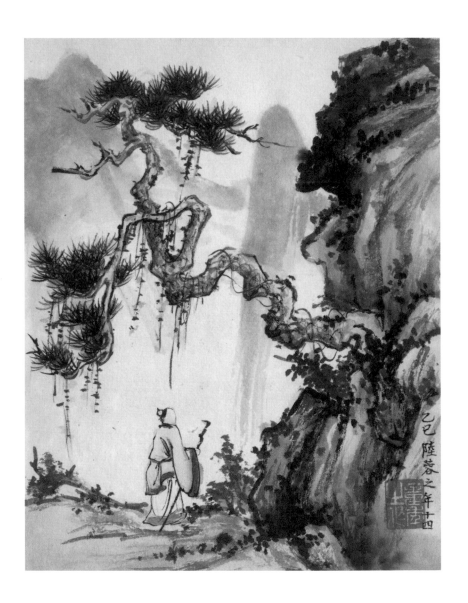

乙巳陸蓉之年十四

紫煙衣上繡春雲鶴馭

成群碧桃花片隨流水

引漁即煙霧紛二一曲

瓊音懶奏半瓢金醴先

醺

　　錄楊慎風入松小令

　克和女士雅正

　陸郁慕萱 [印]

碧水寺邊寺綠楊樓外樓閒看

青山雲去留鷗飄飄隨釣舟今

非舊舊對花一醉休

乙巳初冬 采樂府羣玉 任則明

金字經重到湖上小令敬請

充和方家正腕

郁元英學書

閒看青山雲去留。

鷗飄飄隨釣舟，

今非舊，

對花一醉休。

總之，那天陸家人一起即興地展現出他們的才華，舉座莫不嘆服。而那種曲友們對崑曲和書畫的愛好所表現出來的知心與識趣，也正是充和在那次臺灣之旅中所得到的最大收穫。

<hr />

1　任昱，字則明。年代大約十四世紀前期，其作品大多清麗文雅，曲風與張可久近似。

三四 成舍我

一九六六年，臺北

成舍我（一八九八—一九九一）原名成勳，舍我為其筆名，祖籍湖南，出生於南京。他是吳梅先生的弟子，在北大讀書時，他曾選過霜厓先生的詞曲課。但與當時一般大學生頗為不同的是，成舍我在上大學之前，早已在報界中頗有成就。他十歲時——由於父親不幸被誣陷——曾與父親到處奔走，最後得以洗刷冤屈。十四歲即開始到社會上謀生。十五歲為安慶《民岩報》撰稿，並當記者。十七歲在《健報》任編輯副刊的工作，從此進入報界的忙碌生涯。後來擔任《民國日報》、《益世報》等報刊的要職和編輯。一九一七年經蔡元培先生的介紹，得以在北大旁聽，一九一九年九月終於順利成為北大中文系的學生（當時他一邊選課，一邊在報館裡工作）。後來他從北大畢業之後，曾創辦北京新聞專科學校，也創辦《民生報》、《立報》等報刊，並於一九四五年復刊《世界日報》。一九四六年被選為國大代表，一九四九年後前往香港。一九五二年冬定居臺灣，並在臺

北創辦世新大學。

一九六六年二月，在臺北的一次曲會中，張充和女士與這位著名的報人兼教育家偶然相識，得知他也是吳梅先生的弟子，因而倍感興奮，故充和立刻請舍我先生在《曲人鴻爪》書畫冊中題字：

月染雲衣，風梳霧鬢。玉繩低掩銀河近。十年前事總朦朧，不信韶華真個去匆匆。

綠水凝愁，青山滯恨。幾番消瘦憑誰問。對花空憶舊時容，猶有夢魂飛傍桂堂東。

在題款上，舍我先生又附上一段說明。原來以上這首詞〈踏莎行〉乃是一九一九年他剛進北大念書時，交給吳梅先生的首次習作：

民國八年，從瞿安先生學詞，首以右踏莎美人一闋求正（政），今四十七年矣。錄應充和學長屬。

不用說，充和很珍惜舍我先生這個難得的題款。在那次曲會之後不久，充和與漢思就離開臺灣，路經日本，返回美東康州。

多年之後（一九八八），臺灣媒體解禁，舍我先生才以九十一歲高齡申請復刊《立報》，其一

月黑雲疾風撼霜聽云偃低
捲銀河近十年前手揉朦朧
不信韶華真個去句鋪凄
水澱悲看山帶恨恭者鋪瘦
邊難問對花堂憶舊時寒灺
有孳魂飛傍桂堂東

民國八年徙耀峯先生季詞有以石貽
出美人一闋求致今四十七年冬錄應
龍和于長洲

戊含歲晚

生為新聞自由而奮鬥的精神，令人敬佩。[1] 一九九一年他在臺北因病逝世，享年九十四歲。

<hr>

[1] 舍我先生的幾位子女也在新聞界和教育界頗有聲譽。例如，女兒成露茜（剛於二〇一〇年一月間過世）曾任世新大學教授兼臺灣《立報》發行人，另一位女兒成嘉玲則擔任世新大學董事長。兒子成思危則於一九五一年獨自從香港回大陸，後來擔任中共全國人大副委員長，近年來被譽為「中國風險投資事業之父」（見《世界日報》，二〇一〇年二月二十四日，A版，頁一一）。

第三集

一九六六年以後：張充和的也廬曲社和其他崑曲活動

《曲人鴻爪》第三集上下冊張充和題字。

小引

一九六六年春充和從臺灣和日本回美國之後，仍繼續推廣她所熱愛的崑曲活動。首先，她在自己的「也廬曲社」裡每週教人唱崑曲——當年向她學崑曲的學生，主要是在耶魯東亞語文系裡教語言的幾位教師，如李卉女士（即張光直夫人）、張一峯等。但當時在美國東岸，除了紐約的項馨吾先生外，充和在推動崑曲方面，可謂孤軍奮鬥（充和曾在詩中提到自己在崑曲道上所經驗的「百戰懸沙磧」）。就如她二姊張允和（北京崑曲研習社主任委員）在《崑曲日記》一書中所轉述，當時充和在美國開始唱曲，可謂耗盡苦心：

我的了解是，她（指充和）對於宣揚崑曲，開始是孤軍獨戰，不，而是一個人戰鬥，最初幾次演出時，自己先錄音笛子，表演時放送，化妝更麻煩，沒有人為她梳大頭，就自己做好「軟大頭」，自己剪貼片，用游泳用的緊橡皮帽……。1

但即使在如此艱難的情況中，充和還是忙著到處演出。例如，除了她經常去的紐約市和當地的耶魯校園以外，她曾先後到北美二十多所大學演唱崑曲──包括哈佛大學、普林斯頓大學、芝加哥大學、史丹福大學、威斯康辛大學、加州大學和加拿大的多倫多大學。不用說，充和的崑曲在美國的漢學界引起了十分深遠的影響。著名漢學家斯考特（A. C. Scott）就在他的（《中國傳統戲劇》〔*Traditional Chinese Plays*〕三冊〔Madison: University of Wisconsin Press, 1967-1975〕）一套書中記錄了充和的崑曲演出，其中包括美國觀眾對充和演出的評價。2

1　張允和，《崑曲日記》，頁二五五。

2　張允和，《崑曲日記》，頁二五四─五五。

三五　姚莘農

一九七四年，哈佛大學（曲會地點）

耶魯大學（題簽地點）

充和首次到哈佛大學演唱崑曲是在一九六八年春季。那回充和與女弟子李卉共同演出〈思凡〉和《牡丹亭》的〈遊園〉。那次演出傳為佳話，主要是余英時先生（當時在哈佛做研究）在曲會中寫了一組贈詩，多年後余詩居然成為中國大陸和美國兩地詩人曲人互相唱和的主題──即有名的「不須曲」唱和（見本書〈三八　余英時〉）。此外，當年在哈佛的楊聯陞（蓮生）、葉嘉瑩諸位先生也分別在曲會中贈詩給充和（葉詩中有「天涯聆古調，失喜覓傳人」等句）。

或許因為那次寫詩之人大多並非曲人（而在場的曲人也未必熟諳詩書畫），故充和的《曲人鴻爪》畫冊並未反映那次演出的盛況。

一直到一九七四年春，充和再次到哈佛參加曲會（那次在哈佛趙如蘭教授──即趙元任女

兒──的家中開曲會），終於有曲人姚莘農先生在《曲人鴻爪》上題字。那天由姚莘農先生唱曲（姚君是從前充和在蘇州的老曲友姚志民之兄），充和則吹笛伴奏，表演的是《金雀記》裡的〈喬醋〉一齣（第二十八齣，原本題為〈臨任〉）。那齣戲很有趣，描寫晉代才子潘岳剛到河陽新官上任，十分得意，卻意外地收到從前情人巫彩鳳託人送來的一封信函（原來潘君曾與歌伎巫氏相戀，兩人曾偷偷「成婚」，潘氏並將原配從前所贈之金雀轉贈情人），一時頗感惶恐──因為他剛派人去接那分別多年的原配井文鸞，她就快要來到了。井文鸞果然及時出現，夫妻剛相見，井氏卻硬要丈夫示出金雀（那是兩人當初結婚時的聘禮）。在那同時，桌上又擺著潘氏所送來的一封情書，故場面極其狼狽。但其實井氏只是佯裝吃醋，因為在旅途中她曾遇雨寄宿在一觀音廟中，恰與逃難至該廟的巫彩鳳相遇（巫氏曾為叛軍齊萬年所虜，自殺未遂，轉而寄居觀音廟中）。一時兩人談得甚為投機，成為好友。同時，巫氏也得知井氏乃潘岳的原配，故勇敢地道出心事，並拿出金雀為證，兩人遂當下以姊妹相稱，並說好要乘機捉弄潘岳一番。於是，井氏和丈夫見面時，就故意取出金雀，佯裝吃醋。但最後井氏終將巫氏接來同住，一夫一妻三人從此美滿相聚，傳為美談。

在那次一九七四年哈佛的曲會中，姚莘農先生唱的就是〈喬醋〉一齣中的〈太師引〉一曲，內容是潘彩鳳託人送來的那封情書⋯

悵惘逆旅蹉跎似浮萍

甲寅暮春去句加州赴麻有劍橋哈佛大學中國演奏蔬
術年會週末趙如蘭教授邀與會諸君雅集於其寓舍
充和昔於舍妹志范有崑曲同期之雅知余暑解呷啞乃
吹句製銀管強余譜喬醋一闋敦十年未唱此曲宇乖腔
疏喉燥氣鵝幾不成參幸得充和提示方能畢曲庶免戈
向之譏寫越四日余目波士頓赴新港充和誤栅相待須以自
作之佳有餉我數年未達客斯土羈旅生涯已不知姑蘇之
溫暖今日姑如坐春風裡也醉飽之餘喜書太師引詞以留永
念並希
充和方家有以教之

古歙姚莘農拜記

頓心驚，驀地如懸磬，

止不住盈盈淚零。

記當日在長亭分袂，

問歸期細囑叮嚀。

卻緣何身罹陷阱，

猶幸得保全軀命。

劈鴛鴦是猖狂寇兵，

最堪憐蓬蹤浪跡似浮萍。

但姚莘農並未能立即將此曲抄錄在充和的《曲人鴻爪》畫冊中。一直到曲會完後四天，姚莘農特地到耶魯拜訪充和與漢思時，才有機會定下心來題字。在題款中，姚君自稱數十年未唱〈喬醋〉的〈太師引〉一曲，當天在哈佛曲會中，幸得充和用「自製銀管」吹笛伴奏，並得她不斷提示，「方能畢曲，庶免曳白之譏焉」。同時，他很感念充和與漢思的熱心招待，覺得友誼之情至為溫暖：

余自波士頓赴新港（即紐黑文），充和設榻相待，復以自作之佳肴餉我。數年來遠客斯

土，羈旅生涯，已不知姑蘇之溫暖，今日始如坐春風裡也……。

以上題款的敘述與杜甫的〈贈衛八處士〉有異曲同工之妙。杜甫詩句「十觴亦不醉，感子故意長」，蓋斯之謂歟。

三六 林燾

一九八一年，耶魯大學

林燾（一九二一—二○○六）是著名語言學家，為李方桂先生的學生。曾在北京燕京大學讀中文系，後抗戰爆發，隨燕京大學遷到成都繼續求學。林燾與其夫人杜榮（即他的燕京大學同學）一直酷愛崑曲，原以為到了成都就再無機會習唱崑曲，沒想到成都的崑曲特別興旺，令他們感到如魚得水。就在成都的那段期間，他們夫婦倆在一個曲會裡，首次認識了張充和女士。多年後，林燾仍記得那回充和唱的是《刺虎》。1

一九八一年春，林燾與杜榮旅美，在康州余英時夫婦家小住數日（當時余英時先生還在耶魯人學教書。順便一提，林燾先生乃余夫人陳淑平的舅舅）。一天他們請充和與漢思來余家小聚，順便唱曲。那天唱的是《牡丹亭》的〈遊園〉，林燾唱小生，杜榮唱旦，由充和親自以銅笛伴奏。他們不但一同唱崑曲，而且還暢談多年前在成都的曲事，頗有往事不堪回首之慨。2次日充和忍不住又

來到余家，把當年抗戰期間在成都開曲會時的「簽名簿」一併帶來，讓林燾和杜榮兩位曲友看他們當年在曲會中的簽名！

且說，林燾先生一見那本多年前的「簽名簿」仍「珍藏至今」，且「墨跡猶深」，十分感動。於是就提筆在充和的《曲人鴻爪》書畫冊中寫下〈遊園〉的〈繞地遊〉一曲，以寄「冬去春回，萬象更新」之意……[3]

夢迴鶯囀，亂煞年光遍，

人立小庭深院。

炷盡沈烟，拋殘繡線，

恁今春關情似去年。

對林燾先生來說，崑曲一直是他人生中的一種精神寄託。從前他每遇到挫折，總會靠著崑曲設法減低心中的憂慮。例如，二〇〇六年七月間，在一個慶祝北京崑曲研習社五十週年的紀念會上，他曾做過以下的回憶：

我們（指他和杜榮女士）一生就是愛好崑曲，喜歡崑曲……作為一種愛好，崑曲對於人生

夢迴鶯囀亂煞年光遍人立小庭深
院炷盡沈煙拋殘繡線恁今春關
情似去年

辛酉春旅美芝英時淑平家李晤曲累夢寧　克和女士遠及
三十五年前成都華西壩曲集舊事次日承示是日雅集
爸爸珍藏玉照墨跡猶新回首前塵感慨系之素
不能書聊錄游園遠地睇睇寄去去去回萬象更新之
意云尔

克和女士雅正

林主
杜英
於美國康州之橋鄉

也是一種幫助。二十年前教育報約我寫過一篇文章，我談到崑曲可以解除內心的憂愁，特別是「文化革命」時期，我們下放到農村放牛，不許隨便說話，放牛時就我一個人，我就唱崑曲，大聲唱也沒人聽見，我就什麼都唱，我記得我唱〈八陽〉：「眼見得普天受枉，眼見得忠良盡喪，彌天怨氣沖千丈，張毒焰古來無兩。」我大聲唱，非常痛快……。4

林燾先生於二〇〇六年十月二十八日逝世，享年八十五歲。在他過世後，他的夫人杜榮女士為他寫了以下一句輓聯，頗能點出他一生待己待人的誠實精神：

平生清白無憾事，

留給子孫榜樣身。

1 見歐陽啟名，〈一生與崑曲相伴——追憶林燾先生的崑曲淵源〉，收入林燾先生紀念文集編委會編，《燕園遠去的笛聲：林燾先生紀念文集》（北京：商務印書館，二〇〇七），頁三八六。感謝普林斯頓的陳淑平女士提供有關此書的資料。

2 據《林燾訪美日記》，那天在余家相聚唱崑曲的日子該是一九八一年四月二十八日：「近十時起床，飯後淑平陪同到商店買東西，歸家睡片刻，張充和、Hans夫婦來，費景漢後來，同吃餃子，歌曲數支，張等近一時始辭去。」又四天前（四月二十四日），林燾曾到耶魯大學訪問，並與充和夫婿Hans等人會面座談：「晨十時起床，飯後與英時同去Yale大學，與東亞系部分教師座談，有Hans、Stimson等人。歸來五時許，飯後與淑平夫婦談到十一時。」感謝林燾先生的兒子林明及兒媳王曉路提供《林燾訪美日記》（此日記尚未出版）的寶貴資訊，時為二〇一〇年三月七日，地點在北大博雅國際會議中心。記於此，以為紀念（以下有關《林燾訪美日記》的引文，不再另寫謝詞）。

3 據《林燾訪美日記》載，林燾先生為充和抄錄〈繞地遊〉的那天該是一九八一年五月一日：「起甚遲，淑平陪同買答錄機，歸來四時半。試答錄機，晚為張充和寫字，錄遊園繞地遊。」五天後（據林燾先生五月六日的日記），充和等人又來余家相聚：「……飯後即大睡。五時始起。晚費景漢夫婦、張充和夫婦來余家共進晚飯，談到十二點。又與淑平夫婦談到一點始睡。」

4 見歐陽啟名，〈一生與崑曲相伴〉，頁三九一。

三七 趙榮琛

一九八一年秋，普林斯頓大學

趙榮琛（一九一六─一九九六）是現代中國之一大曲家，也是著名曲學前輩程硯秋的高足。

趙君出身書香世家，祖上出過一連串的翰林學士。他與張充和女士也有遠親關係，故後來充和在成都和重慶演唱時，均借用他的戲班子。一九三七年抗日戰爭爆發，趙君所主持的山東省立劇院遷往重慶，故一向喊充和為「表妹」。

一九八一年趙榮琛應美中文化交流委員會的邀請赴美研究並講學。該年秋季，趙君在他妹妹趙榮琪（即普林斯頓大學陳大端教授夫人）家中小住，曾約充和與漢思前往普大開曲會。會後趙君即在充和的《曲人鴻爪》冊頁中題字，錄下他的先祖介山公幼時的一首詩作──按《趙氏家譜》所載，介山公「生有素慧」，六歲即賦此〈百舌〉詩句：

桃花紅未了，

百舌鬧春曉。

能作百番聲，

枝頭壓眾鳥。

據說當時先祖的塾師已能從詩中看出作者來日的吉祥之兆，後來介山公果然於嘉慶期間考中一甲一名進士。

且說那次在普林斯頓相聚之後不久，充和就請趙君到康州的耶魯大學一遊。當天（即一九八一年九月二十四日）他們一起在充和與漢思的北港家中共餐，並唱崑曲，坐上還有項馨吾先生——那天項老吹笛伴奏（參見本書〈二四 項馨吾〉）。離別前，充和曾贈詩給趙榮琛，詩中有「茫茫卅載姓名湮，海外驚逢隔世人」，「我亦登場聊掩袖，一年光景一年人」諸語。[2]

後來一九八三年九月充和回中國大陸訪問，他們曾在工商聯一起開曲會，在座還有許姬傳等曲人。那天充和唱了《牡丹亭‧驚夢》裡的〈山坡羊〉。[3]

1 康宜按：趙榮琛的祖母和充和的祖母是姊妹關係，也都是李鴻章的後代。

2 參見趙榮琛，《粉墨生涯六十年》（北京：當代中國，二〇〇六），頁二四六—四七。

3 見張允和，《崑曲日記》，頁二五二。

4 見歐陽啟名，〈一生與崑曲相伴〉，頁三九一。

桃花紅未了百香開盡晚能作
百蠻聲枝頭壓眾鳥

今歲旅美謀學偶得太湖趙氏家譜二書甚喜
蓋先祖介山公廿五宿慧六歲即賦此百香詩句題
師謂詩甲正寓点元之兆果於嘉慶丙辰恩科
考中一甲一名進士
吳元和姊洞別廿餘載今重逢海外幸願
何似因誌此書奉
元和表妹以為紀念

趙榮琛

辛酉暮秋
於美之
普林斯城

三八 余英時

一九八二年，耶魯大學

在海外華人文化社群中，余英時先生（一九三○～）與張充和女士的文字因緣早已傳為佳話。

首先，余張兩人均為錢穆先生的學生，多年前錢先生過九十歲生日時，兩人曾合作完成了一組祝壽詩——那就是，由余先生先寫四首律詩，再由充和將整組詩寫成書法——贈給錢先生。當然除此之外，他們之間還有許多類似的文字合作。[1]

自從一九六一年張充和女士與漢思從加州搬到康州，他們便與余英時開始文字交往。漢思一向研究漢代文學，而當時余先生（在哈佛）也正專攻漢代史。由於哈佛與耶魯相離不遠，故彼此在學術上時有聯繫。余先生和充和雖會面較晚，但由於兩人都師從過錢先生，後來「一見如故，成為忘年交」。[2]前面已經提到（本書〈三五 姚莘農〉），一九六八年春充和到哈佛表演崑曲，那時余先生曾寫了一組贈詩給充和，多年後居然引起了一場中國大陸和美國讀者的「和詩熱」（詳情見本

文後半段說明）。一九七七年余英時從哈佛轉至耶魯任教（直至一九八七年才轉去普林斯頓），前後有十年在耶魯大學共事，彼此之間的關係自然更加密切。

我以為，在目前充和的海外朋友中，余英時或許是對充和「相知最深」的一人。因為余先生對充和「相知」甚深，故能對充和的藝術本色做出精確的表述。例如，有一回充和向余先生展示她剛「發明」的菱形六角盒，盒內裝有乾隆時代的一塊墨——原來那次充和一時臨機應變，費了老半天，把丈夫漢思買來的裱盒改裝成仿古的「墨水匣」。充和一邊打開墨水匣，一邊對余英時說：「你看，我多麼玩物喪志。」

沒想到余先生立刻答道：「你即使不玩物，也沒有什麼『志』啊！」

余先生那句話剛出口，充和已大笑不止。

我以為只有像余先生那樣真正了解充和真性情的好友才說得出那樣的話。那句話就妙在一種既「調侃」又敬慕的語調中。

的確，余英時一向十分敬慕充和女士那種「沒有志」的藝術生活——包括她那隨時可以進入唱曲和自由揮墨的心境。相形之下，由於今日社會環境的改變，許多人都已經無法再過那種優雅淡泊的生活了。或許因為如此，一九八二年余先生在充和的《曲人鴻爪》書畫冊中所寫下的題詩，就表達了對這種情況的無奈：

臥隱林巖夢久寒，

麻姑橋下水潺潺。

如今況是烟波盡，

不許人間有釣竿。

必須說明，以上這首七絕原是余先生寫給錢鍾書先生的舊作。但放在《曲人鴻爪》中，卻令人大開眼界——它提醒我們，錢鍾書所處的政治和社會環境曾一度煙波消失，不許垂釣，文人雅士再也過不上那種優遊林下的生活。相較之下，遠在北美的充和反而因為生活在別處而得以延續那曲壇書苑的流風餘韻。

我以為充和一直是個踏實獨立的「淡泊」人。她的詩中就經常描寫那種極其樸素的日常生活：

一徑堅冰手自除，

郵人好送故人書。

刷盤餘粒分禽鳥，

更寫新詩養蠹魚。

（〈小園〉詩第九）

卧隱林巖夢久寒麻姑橋下

水潺潺如今況是烟波畫不許

人間有釣竿

　舊作錄奉

亮和方家雅正

　　一九八二年 葉時

遊倦仍歸天一方，

坐枝松鼠點頭忙。

松球滿地任君取，

但借清陰一霎涼。

（〈小園〉詩第二）

可見，充和平日除了勤練書法和崑曲之外，總是以種瓜、收信、餵鳥、寫詩、觀松鼠、乘涼等事感到自足。那是一個具有平常心的人所感到的喜悅。在她的詩中我們可以處處看見陶淵明的影子。

在所有朋友中，余英時大概是為充和題字最多的人。在她所收藏的另一部較新的書畫冊《清芬集》裡，充和曾請余先生作為第一位題詩者——順便一提，該集的封面是陳雪屏先生（即余先生的岳父）於一九八三年（癸亥）為充和題簽的。在他給《清芬集》的〈浣溪紗〉（一九八三）題詞中，余先生不忘提起充和寄情曲藝和詩書的藝術生涯，真可謂知音之言：

絕藝驚才冠一時，

早從爛漫證前知，

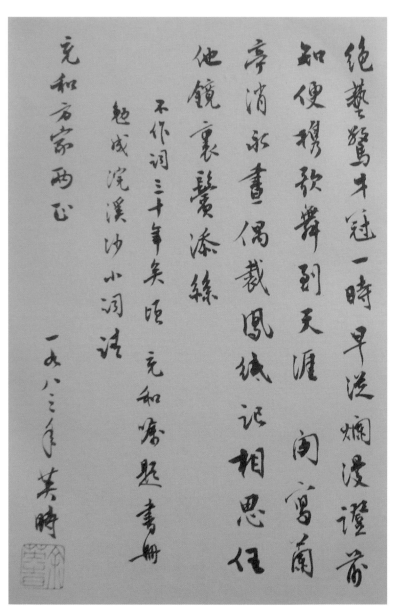

絕藝驚才冠一時 早從嫋嫋漫證前
如便攜歌舞到天涯　閒宮商
亭亭永晝偶裁風綠証相思任
他鏡裏鬢添絲
不作詞三十年矣　暾　兒和媳題書冊
勉成浣溪沙小詞詑
兒和吾家西施
一九八三年　英時

便攜歌舞到天涯。

閒寫蘭亭消永晝，
偶裁鳳紙記相思，
任他鏡裡鬢添絲。

後來一九八五年充和自耶魯教學退休，余英時的贈詩是：

充老如何說退休，
無窮歲月足優遊。
霜崖不見秋明遠，
藝苑爭推第一流。

以上這首〈退休詩〉一直到十五年後（二○○○）余英時偶然重訪耶魯校園時，才有機會在《清芬集》下冊中以題字的方式補上。此詩提到充和的兩位恩師——即「霜崖」先生（曲家吳梅）和「秋明」先生（書法家沈尹默）——特別令人感動。今日斯人已去，但充和每日仍「優遊」在

傳承自兩位師長的藝術境界中。但詩中好像在說：充和的兩位名師雖各有擅長，但充和卻能以她那「青出於藍」之才，而兼有兩者之長，自然應屬當代崑曲和書法的「第一流」了。我想，如果不是充和的「知音」，余先生絕對寫不出這樣的詩來。

由此也令人想起：從前一九六八年春在哈佛的曲會。

原來一九六八那年的春天，充和帶著她的女弟子李卉到哈佛表演崑曲。那天她們演唱〈思凡〉和《牡丹亭》裡的〈遊園驚夢〉。曲會完畢，余先生就即興地寫了一組詩。因為當時大陸正在鬧文革，故其中一首曰：

　　一曲《思凡》百感侵，

　　京華舊夢已沉沉。

　　不須更寫還鄉句，

　　故國如今無此音。

後來余詩整整沉睡了十年，一直到一九七八年秋才又奇妙地「復活」了。

且說，在中國大陸，充和的二姊張允和女士自一九五六年開始就與俞平伯先生主持北京崑曲研

習社，她經常幫助召開曲社大會，也屢次登臺演出。例如，一九五八年一月十二日張允和在市文聯禮堂演出全本《牡丹亭》（飾石道姑）。[3] 於一九五九年三月十四日又與周銓庵在崑曲研習社上演《後親》（周銓庵飾柳氏，允和則飾丫鬟）。[4] 故一時崑曲活動十分流行。但可惜在文革期間，大陸的崑曲卻被整死了。一直到一九七八年文革過後，人們開始又可以欣賞崑曲了。就在那年十一月間，張允和有機會到南京江蘇省崑劇院看了一場崑曲（看《寄子》等劇），十分興奮。當下張允和就提筆寫信給在美國的四妹充和，告訴她有關南京演崑曲的盛況。

接信後，充和立刻回信，並把從前余先生所寫的那首詩（中有「不須更寫還鄉句，故國如今無此音」等句）寄給北京的二姊允和。

當時充和在信中只說，那詩是「有人」在一九六八年的哈佛曲會中所寫的，所以允和完全不知那詩的真正作者是誰。收到那詩後，允和十分激動。同時因為她剛從南京看崑曲回來不久，還處於十分興奮的心境中，故立刻寫了兩首和詩，快寄給四妹充和：

（一）

十載連天霜雪侵，
回春簫鼓起消沉。
不須更寫愁腸句，

故國如今有此音。

（二）

卅載相思入夢侵，
金陵盛會正酣沉。
不須怕奏陽關曲，
按拍歸來聽舊音。

允和以上兩首詩等於是對「有人」詩中所謂「故國如今無此音」之直接答覆。[5] 據張允和說，現在情況已經不同了：「故國如今有此音。」

收信後，充和也十分感動，立刻寫了兩首和詩給二姊，題為〈答允和二姊觀崑曲詩，遂名為「不須」〉：

（一）

委屈求全心所依，
勞生上下場全非。

不須百戰懸沙磧，

自有笙歌扶夢歸。

（二）

收盡吳歌與楚謳，

百年勝況更從頭。

不須自凍陽春雪，

拆得堤防納眾流。

有趣的是，不久允和的許多曲友們——包括北京崑曲研習社的諸位同仁——都開始流行「和」余英時那首「故國如今無此音」的詩。最後他們將所有和詩集成一起（充和將之戲稱為「不須曲」），由戲劇名家許姬傳用毛筆抄錄下來，寄到美國給充和。後來余先生有機會「展卷誦讀」這些和詩，自然感到「受寵若驚」。6

其實余英時先生並非「曲人」。以一個「非曲人」的詩作居然能引起如此眾多曲人的「讀者反應」——而且該讀者反應還持續地貫穿在中國大陸和美國的文化社群中7——由此可見舊體詩詞「興觀群怨」的作用了。

1 參見張充和，《張充和題字選集》，頁一三〇—三三一。

2 余英時，〈序〉，收入周有光口述，李懷宇撰寫，《周有光百歲口述》（桂林：廣西師範大學，二〇〇八），頁五。

3 張允和，《崑曲日記》，頁八四。

4 見趙珩，《舊時風物》（桂林：廣西師範大學，二〇〇九），頁一〇。

5 張允和，《崑曲日記》，頁九〇。

6 余英時，〈序〉，頁六。

7 其實，那首余詩的讀者群不限於中國大陸和美國。例如，目前住在紐西蘭的周素子女士曾是北京崑曲研習社社員，當時也是《不須曲》的讀者之一。

三九 吳曉鈴

一九八二年，耶魯大學

吳曉鈴（一九一四—一九九五）是大陸著名戲曲史論家，一生著作等身，曾校訂《六十種曲》、《西廂記》、《關漢卿戲曲集》等。他在一九三七年畢業於北京大學中文系，次年赴昆明西南聯大執教。吳曉鈴曾學過梵文，後赴印度教書並做研究，於一九四六年回國，後入中國社科院語言研究所工作。一九五七年夏與鄭振鐸、吳南青、張允和等人在政協開崑曲座談會，會中吳曉鈴發表有關如何將崑曲「推陳出新」的問題。1

一九八二年初夏，吳曉鈴赴美國研究，特地到康州來訪問充和。那次吳曉鈴給充和帶來許多有關中國大陸崑曲的資訊，令充和感到獲益良深。尤其是，他們談到一九五六年崑劇《十五貫》成功演出的前後背景。首先，吳曉鈴告訴充和，《十五貫》那「一齣戲」之所以能「救活了一個劇種」，乃是因為那次演出對朱素臣（明末清初人）的原劇本做了革命性的改編。它注重主題的提

煉，把故事情節盡量集中在兩兄弟冤案被昭雪的細節上——不但表彰劇中那個蘇州知府（況鍾）實事求是的盡責作風，也對其他官吏的官僚作風做了有力的批判。難怪當時浙江崑劇劇團（以周傳瑛和王傳淞為首）到處表演《十五貫》，一時轟動了上海、北京等地，也就出現了「滿城爭說十五貫」的盛況。2

總之，那天吳曉鈴和充和談得十分投機。臨走前，吳曉鈴就在充和的《曲人鴻爪》書畫冊中寫下一首〈錦橙梅〉（觀《十五貫》感賦）：

無辜兒女懼巧禍，
皆因縣尊執拗都堂苛。
條條款款大明律。
盡是斑斑點點冤血渦。
賢太守拼把簡官兒拋却，
察秋毫二命活。
看將來—象簡烏紗亦可謂。
只要貓兒捕得鼠，
問甚麼黑白！

無辜池女罹巧禍，
誓曰縣尊執拗都堂苛，
條條款款嚴大明律，
盡是斑斑尖尖冤血禍，
賢太守拼把簡烏紗拋却，
寧秋毫二命活、
看將來一象簡烏紗点可謫：
只要貓兒捕得鼠，
問甚麼黑白！

　　錦橙琛：觀《十五貫》感賦、

充和大正方家哂正

緱中吳曉鈴

壬戌初夏

1 張允和，《崑曲日記》，頁四七─四八。

2 見〈一齣戲救活了一個劇種〉，《人民日報》社論，一九五六年五月十八日。

四〇 徐朔方

一九八四年，耶魯大學

徐朔方（一九二三─二〇〇七）原名徐步奎，浙江東陽人。他自幼熟悉很多地方戲的曲目，上高中時就和一位當地的老師學崑曲，也學會了拉月琴。但大學時代念的卻是英國文學，讀莎士比亞的戲劇等。後來他受詞家夏承燾的影響，又轉而研究中國戲曲。從此他成為中國大陸戲曲小說研究的重要學者──尤以研究湯顯祖及其他晚明曲家著稱（著有《湯顯祖詩文集編年箋校》、《晚明曲家年譜》等專著）。

一九八三至一九八四年徐朔方先生被邀至普林斯頓大學客座並與浦安迪（Andrew H. Plaks）教授從事研究。當時筆者就請徐先生來耶魯做一次有關晚明戲劇的演講（由耶魯大學的東亞研究中心做東）。當天演講完畢，我帶徐先生到充和與漢思家中做了一次訪問。

一聽說徐朔方教授是研究湯顯祖的專家，充和立刻感到親切。所以剛見面，兩人就很自然地

哼起了《牡丹亭》的〈遊園驚夢〉（那是從前徐朔方最早學崑曲時所學的一折戲，後來就很少唱了）。接著漢思開始倒茶，大家就天南地北地聊起來，氣氛甚為融洽。

那天徐先生興致很高，居然在充和的《曲人鴻爪》書畫冊揮灑出一大段文字來：

《牡丹亭‧驚夢》云：「閒凝眄，生生燕語明如剪，嚦嚦鶯聲溜的圓。」又云：「沉魚落雁鳥驚喧，羞花閉月花愁顫。」清人曲話以為前者視聽不相對應，後者上言魚雁、花月，而下文單提鳥花，語落邊際。殊不知魚沉月閉，眼前唯見鳥花，順理成章，何病之有？鳥語逗人，聞聲欲窺其影而不得一見，大是無可如何之時。雖非名句，其意自佳。莊生所謂有蓬之心者，何可以論曲。偶有所感，寫呈漢思、充和伉儷一笑。

顯然徐先生那段期間正在研究清人對明代戲曲的評論，所以他就順手給充和、漢思兩人寫了以上一段有關《牡丹亭》的「曲話」。他批評那位清代學者吹毛求疵，他相信湯顯祖的曲文「順理成章」，絕對沒錯。有趣的是，徐先生把那位拙劣的清儒比成莊子所謂的「有蓬之心」者。「有蓬之心」語出《莊子》的〈逍遙遊〉。莊子批評惠子是個「有蓬之心」的人，因為惠子的論點經常迂曲而不通達，有如蓬草短小而不暢直。

對於徐先生如此重考據的學者，充和自然十分敬重。不久之後，充和正好有機會到臺灣去旅

牡丹亭驚夢云：「〇凝睇時，生曰蓮諕明如
剪嚦嚦鶯聲溜的圓。」又云：「沈魚落雁鳥
驚喧，羞花閉月花愁顫。」清人曲話以為
前者視鶯鵡不相對應，後者上言魚
雁、花、月，而下文單提鳥、花、語落
边際，殊不知魚沈月閉，眼前唯見
鳥花，順理成章，何病之有？鳥語
逗人，聞聲欲窺其影而不得，一
見，大是無可如何之時。雖非名句，
其意自佳。莊生所謂有蓬之心
者，何可以論曲。偶有所感，寫呈
漢思伉儷一笑
充和
徐朔方 一九八四年四月耶魯客中

行，她就特別帶了一套徐朔方先生所箋校的《湯顯祖全集》（該套書曾獲第十二屆中國圖書獎）贈給臺灣大學的臺靜農教授。

一九八六年，充和又在北京見到徐朔方先生。那次北京崑曲研習社和全國政協京崑室合辦「紀念湯顯祖逝世三七〇週年」大會，充和與她的大姊張元和一起被請到北京演出《牡丹亭》的〈遊園驚夢〉。那次大會的過程中，充和的座位就被安排在徐先生的鄰座。

一九九三年，徐先生又來到耶魯大學，參加「明清婦女與文學」的國際會議。可惜因為時間太倉促，錯過了再次拜訪張充和女士的機會。

以後幾年聽說徐朔方的身體一直不好。他於二〇〇七年二月十七日在杭州去世，享年八十四歲。徐先生剛過去的那天，他的兒子曾寄來電子郵件，囑將消息轉告張充和女士。

四一 胡忌

一九八五年，耶魯大學

胡忌（一九三一―二〇〇五）和崑曲結緣，始於生病。原來一九四六年他在上中學時，因患肺病而被迫休學，從此再沒進過學校。後來他逐漸愛上崑曲，喜歡看戲，並學唱小生。一九五三年得趙景深先生的介紹，開始從張允和女士和張傳芳先生拍曲，也經常參加北京崑曲研習社的活動節目。例如一九七八年秋季，他曾參與「不須曲」的唱和，有「年來百物催霜鬢，惟願平橋踏月歸」等詩句。[1]

一九八四年十一月胡忌獲耶魯大學的邀請（由漢思先生推薦），任盧斯基金訪問學者（Luce Fellow）一年。在耶魯研究的一年間，胡先生（和他的妻子黃綺靜女士）經常參加充和家中所開的「也盧曲會」。一九八五年初冬，當胡忌夫婦快要回國的時候，正巧充和的二姊允和來到了美國訪問。所以充和與漢思就在一九八五年十二月十七日開了一次盛大的曲會——一方面歡送胡忌夫

婦，一方面歡迎二姊允和（當天大姊元和也在場）。曲會中，胡忌唱〈彈詞〉（《長生殿》中一

齣）和《寄子》，充和唱〈遊園〉、〈掃花〉和〈尋夢〉，二姊允和唱《學堂》裡的〈一江風〉，

大姊元和則唱〈驚夢〉——由來自紐約海外崑曲社的陳安娜吹笛伴奏。

在那熱鬧的演唱中，大家特別觸景生情，尤其是那位剛從大陸來探親的張允和女士一時非常傷

感。她在當天的日記中寫道：

樂極生悲，有眼淚就是「歡喜」的表現。2

到四妹身邊，哭淚何其多也，三〇年—六〇年的往事都回到腦中，好像失去的東西找到了，

當時，將要離別的胡忌先生也「心緒依依」，忍不住就提起筆來，在充和的《曲人鴻爪》畫冊

上寫下一首自度曲，〈一半兒〉：

　　舒懷難得是吳歈，

　　試奏長生在也廬，

　　鼓板頻敲曲尚疏

　　把本來鋪

仙呂一半兒

舒懷難得是吳歈
試奏長生在也廬
鼓板頻敲曲尚疎
把本來舖
一半兒譯文一半兒土

余來舊金山三二載　歸期未即心怲怲
臨行有也廬崑曲小集之舉遂作一半兒曲
寄意寫呈

沼恩學長
克和四姐　教正

乙丑
深秋　胡
忌□字

一半兒洋文一半兒土。

多年後，充和一直難忘那次的曲會。二〇〇五年胡忌先生在南京遽然去世，尤令充和感到傷心。二〇〇八年中華書局出版胡忌的《宋金雜劇考》修訂版，充和自願為該書的封面題字。

1　張允和，《崑曲日記》，頁九〇。
2　張允和，《崑曲日記》，頁三〇八。

四二 洪惟助

一九九一年，耶魯大學

洪惟助先生（一九四三―）是臺灣新一代的曲學專家兼書法家。他是著名曲家盧元駿和汪經昌的學生，精於詞曲並擅吹笛，且是一位著述不輟的學者。他曾主編策畫規模宏大的兩大冊《崑曲辭典》――這套書的封面印有張充和女士的題字。這部辭典與大陸曲家吳新雷先生所編的《中國崑劇大辭典》正好相得益彰。

必須一提的是，洪惟助在崑曲藝術的傳承及搶救方面做出了特殊的貢獻。尤其是，多年來他不辭勞苦地到處收集崑曲資料，走訪各地的崑曲前輩，甚至到大陸各崑劇團錄製各種崑劇錄影帶、錄音帶等，並做成各種訪問的文字紀錄，其艱辛過程令人感動。如前面所述，曾在充和的《曲人鴻爪》書畫冊中題過字的幾位大陸曲家――如吳曉鈴、徐朔方和胡忌先生――都曾經被洪惟助先生或其助手訪問過，那些訪問文章都收入洪先生所出版的《崑曲叢書》中。[1]

充和為洪惟助先生所主編策畫的《崑曲辭典》題
寫封面。

其實，洪惟助之所以於一九九一年八月到美國康州訪問張充和女士，也是為了進行他的崑曲「田野」工作。當時王璦玲還在耶魯大學攻讀博士，正在寫有關《長生殿》的畢業論文——由我的同事安敏成（Marston Anderson）擔任論文指導教授。正巧璦玲一直在向充和女士學唱崑曲，所以洪先生就請璦玲帶她去拜望充和（在此之前，璦玲並不認識洪先生，但那天見面偶然才發現她的姊姊原來是洪惟助從前的學生，因而感到分外驚喜）。

且說，一九九一年八月九日那天，璦玲領著洪惟助先生到充和家去——當天安敏成教授也跟他們同行。大家剛見面不久，充和就建議讓璦玲當場演唱《長生殿》的第十九齣〈絮閣〉（那是璦玲才學兩個星期的一齣戲），這使得璦玲大窘。但後來璦玲還是鼓起勇氣唱了。沒想到璦玲那天唱得很好，在場諸位都同聲讚賞。

那天以後，洪惟助就繼續在充和夫婦家中小住數日，一方面與充和「唱曲論藝」，一方面進行訪問錄音，「極其歡洽」。

臨別時，充和請洪先生在《曲人鴻爪》書畫冊中題字，以為紀念。但洪惟助認為他一向甚少作詩，而舊作〈浣溪沙〉三闕，「今已記憶不全」，故勉強錄下半闕詞：

偶然明月照疏窗，

時有淒風兼苦雨，

時有凄風薦苦雨偶於明月
照陳總書聲伴我意芬芳

来滂
澄思教授毛和五史作功久仰其名
清益令夏来吳有韋相逢至寓
其邸數日漢思溫厚博學毛和

其歡洽如生畫屏不呈以示客也

充和詞史命書獨作余形作甚

少詞而不任隨作棄不復珍

惜吾歲曾作浣溪沙二闋令已記

憶不全錄此半闋以為紀念並祈

教正　六一年八月九日　洪惟助

充和一直很珍惜那次的相會。她甚至把自己珍貴的手抄本〈絮閣〉公尺譜（即璦玲唱的那一

齣）送給了洪惟助先生（該曲譜現藏於中央大學戲曲研究室）。

但頗令人傷心的是，在那次相聚之後一年，璦玲的博士論文指導教授安敏成教授卻遽然（於

一九九二年八月二十三日）逝世，享年僅四十一歲。每憶及此，充和就很傷懷。

1 見洪惟助主編，《崑曲演藝家、曲家及學者訪問錄》（即《崑曲叢書第一輯》）（臺北：國家出版社，二〇〇二），

頁四〇七─二二（受訪者：吳曉鈴）；頁四六三─七〇（受訪者：徐朔方）；頁五三三─四〇（受訪者：胡忌）。

四三　王令聞

一九九一年秋，紐約

王令聞女士（一九一七？─二〇〇八）是國際知名的畫家。她生於北京，與王燕蓀、溥心畬等人學畫，也是齊白石的入室弟子。後來王令聞隨家人搬到臺灣，長期以教畫為生。她於一九六〇年代移民美國，繼續在紐約教畫，多年來屢次舉行畫展。後來她愛上崑曲，加入紐約海外崑曲社，與充和在一次曲會中相識。

王令聞這張於一九九一年秋為充和與漢思所繪的仕女圖，極具代表性。首先，王女士特別偏愛仕女畫，一向以仕女畫著名，並以工筆取勝。最令人激賞的，是她畫中所開拓的廣大空間：她所繪的仕女一般熱愛大自然，而且融入了大自然的世界，充分地表現了文人畫的基本情調。

同時，在王令聞的身上，我們看到了繪畫與崑曲的結合。尤其難能可貴的是，在王女士晚年學崑曲時，她實際已過了七十五歲高齡。但她不斷努力學習，以一種藝術家的專注毅力來發揮所長，

後來終於能粉墨登場。現任紐約海外崑曲社副社長兼藝術總監尹繼芳就曾陪王女士演過兩齣崑劇：一是《長生殿》之〈小宴〉，劇中王令聞演楊貴妃，尹繼芳演唐明皇；另一齣是《玉簪記》之〈琴挑〉，王令聞演陳妙常，尹繼芳演潘必正。在這些演出中，王令聞的表現均十分精采。難怪尹繼芳至今難忘：

她（指王令聞）真是了不起，雖說大學時代喜歡崑曲和京劇，也曾接觸和學習過，可是，畢竟擱下了五、六十年了，再續緣崑曲，已將八十高齡，認真學習，粉墨登場，堪稱奇蹟，而且唱做和諧，沉著穩定，表現得纏綿婉轉，意蘊猶存，感覺不到是個初學者，我想，她對人物的感悟及靈性源於她是位傑出的畫家……且彈得一手古琴，這些古典文化藝術的融匯貫通，相互滲透使她的演出效果，有獨到之處，令人驚訝！對她，我很難用一、二句話來概括。

有趣的是，一九九一年王令聞為充和畫《仕女圖》，那也正是充和終於找回自己早已遺失的舊作《仕女圖》的同一年。世界上很少比這事更巧的了。話說，一九四四年充和在重慶避難時，曾畫了一幅仕女圖，贈給朋友鄭肇經（權伯）先生。那幅《仕女圖》得到了許多當時書法名家的題詞，包括充和的老師沈尹默先生的七言絕句：「四弦撥盡情難盡／意足無聲勝有聲／今古悲歡終了了／為誰合眼想平生。」權伯先生一直將充和的《仕女圖》視為家中至寶，但二十多年後此畫卻在文

化革命中因抄家而不幸遺失了。但一九九一那年——權伯先生去世之後兩年——此畫突然在蘇州出現，正在城裡拍賣。當時充和在美國得知此消息，立刻就請她在蘇州的弟弟以高價買回。這樣，歷盡了多年滄桑之後，此畫終於失而復得，又回到了充和的手中。

一九九一年可說是值得紀念的一年。無論是王令聞新製的《仕女圖》，或是充和找回的《仕女圖》，都代表了中國文人傳統的一貫精神。可能在冥冥中，充和的《曲人鴻爪》就應當以吳梅的詠畫開始、以《仕女圖》順利地作結吧？

同時，繪畫、書法和崑曲也應當是熔為一爐的。因此，充和與王令聞女士都對這些藝術形式鍾愛一生、不離不棄。

漢思教授 充和女史 雅正

九一仲秋王令聞寫于紐約掘香簃 時年七十又五

一九九一年，充和找回了她自己多年前所繪的《仕女圖》。

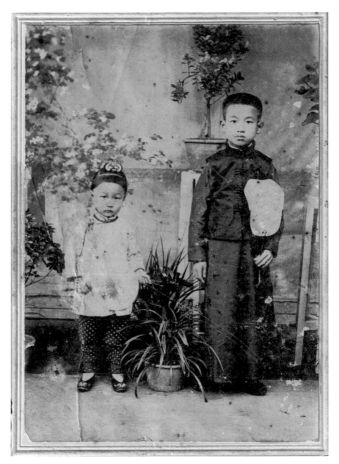

一九一八年合肥。張充和（左）五歲（紐約海外崑曲社提供）。

一九三五年北平（紐約海外崑曲社提供）。

一九三六年蘇州。張家四姊妹合影，右起：大姊元和、二姊允和、三妹兆和、四妹充和（紐約海外崑曲社提供）。

張充和演〈思凡〉（紐約海外崑曲社提供）。

一九四七年，張充和與傅漢思在北平（紐約海外崑曲社提供）。

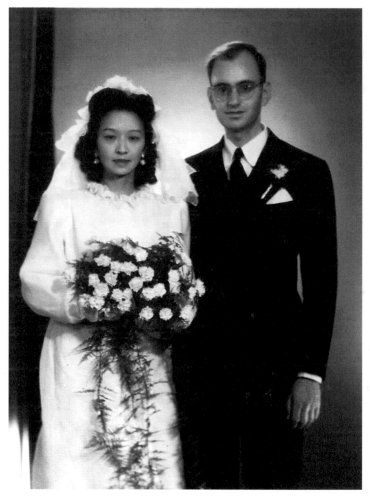

一九四八年，張充和與傅漢思在北平結婚（紐約海外崑曲社提供）。

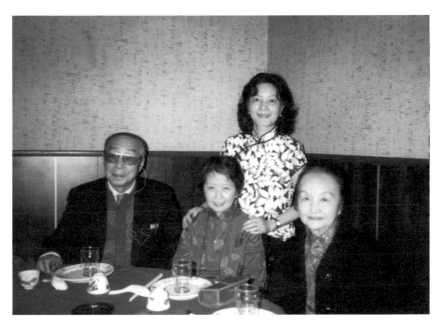

在紐約表演崑曲之後，與俞振飛（左）、大姊元和（右），和陳安娜（後立者）合影（紐約海
外崑曲社提供）。

一九八八年加州。張充和（右二）表演崑曲之後與大姊元和（左一）及其他友人合影（紐約海外崑曲社提供）。

附錄二

張充和事略年表

一九一三
- 陰曆四月十二日（即陽曆五月十七日）生於上海。父親張冀牖，母親陸英。祖籍安徽合肥，排行第四。大姊元和（夫婿為崑曲家顧傳玠）、二姊允和（夫婿為語言學家周有光）、三姊兆和（夫婿為小說家沈從文）。

一九一五
- 八個月大，被安徽合肥的叔祖母（即李鴻章的姪女）收養為孫女。三歲時開始學會背誦唐詩，四歲開始臨帖。十歲時與朱謨欽先生學習古文和書法。

一九二二
- 母親陸英去世。

一九三〇

• 叔祖母去世，充和返回蘇州，與父親、繼母及姊弟們同聚。進父親所辦的樂益女中就讀。

一九三〇—一九三三

• 從沈傳芷、張傳芳等學崑曲，並從「江南笛王」李榮忻學吹笛，為幔亭曲社主要成員。同時任《中央日報》副刊編輯，開始發表詩歌、散文等。

一九三三

• 前往北京，在北京大學做旁聽生。

一九三四

• 考進北京大學（入學考試時數學得了零分，但因國文得了滿分，被破例錄取）。並與大弟張宗和（一九一四—一九七六）一起參加俞平伯先生在清華大學所舉辦的谷音曲社活動。前後兩次曾與宗和一道赴青島渡假，向沈傳芷繼續學戲，並訪曲家路朝鑾（號金坡，乃吳梅先生摯友）。

一九三六

• 充和生病休學，回蘇州養病。並在樂益女中幫忙做一些業務工作。

一九三七

• 春季間，充和（二十四歲）請吳梅先生在她的《曲人鴻爪》書畫冊上題字。不久，盧溝橋事變發生，中日戰爭開始，充和與家人開始四處逃難。

一九三八

• 充和與大弟宗和輾轉抵達成都（在這之前，二姊允和已隨光華大學師生們到了成都）。在成都時，杜岑先生（號鑒儂）始為充和的《曲人鴻爪》題簽封面。一日充和到張大千家表演〈思凡〉。演畢，張大千即為充和作畫兩幅，以為贈禮。

• 後來充和從成都到了昆明（當時三姊兆和與從文一家都在昆明）。充和開始參與教科書的編纂：她負責編選散曲，沈從文編選小說，朱自清則編選散文。

• 不久，充和突接家中急訊，得知父親不幸已於合肥老家病逝。

一九三九

• 充和在查阜西的昆明家中參加曲會。曲會中突然收到吳梅先生的死訊。

• 後來由於日軍轟炸昆明日益猛烈，充和就與兆和一家遷往雲南呈貢鄉下躲避，但仍繼續編教科書。當時，充和住在一個名為「雲龍庵」的祠堂中，與楊蔭瀏等曲家比鄰而居。

一九四〇

• 文字學家唐蘭先生為充和題寫匾額「雲龍庵」三個大字。

一九四一

• 充和轉往重慶，任職教育部音樂教育委員會，並與盧前先生等人表演《刺虎》。不久，充和開始向沈尹默先生學書法。

一九四三

• 教育部音樂教育委員會改稱為「禮樂館」，館址遷至北碚。在北碚時，充和與周仲眉夫人陳戌雙（即陳衡哲五妹）友善，經常參加周家的曲會。有《琅玕題名圖》紀念當時唱曲的盛況，一時傳為佳話。

一九四五

• 抗戰勝利，充和隨三姊兆和及姊夫沈從文轉往北京。

一九四六

• 充和回到了蘇州，與俞振飛在上海合作公演《白蛇傳》裡的〈斷橋〉。同年，聯合國的教科文組織（UNESCO）派人到蘇州考察崑曲，由國民政府的教育部接待，充和即被指定為UNESCO唱《牡丹亭》的〈遊園驚夢〉等。

一九四七

• 充和在北京大學教崑曲和書法。與美籍德裔傅漢思先生（當時亦任職北大）結識。

一九四八

• 十一月十九日與傅漢思在北京結婚。

一九四九

• 一月赴美定居，與夫婿住在加州的三藩市附近（傅漢思在加州柏克萊分校教書，充和則在該校的

大學圖書館工作）。

一九五〇

• 年初，李方桂先生及夫人徐櫻經常從西雅圖來訪，與充和一同唱曲吹笛。同時，充和屢次被請到洛杉磯的好萊塢表演吹笛，為影片錄音。

一九五六

• 胡適先生在加州柏克萊分校客座半年，經常到充和家寫字。曾為充和的《曲人鴻爪》書畫冊題字。

一九六一

• 離開加州，遷往東岸的康州。傅漢思受聘於耶魯大學東亞語文系。不久，充和也在耶魯大學的藝術系裡教書法。週末則經常在家中教崑曲。她把自己的曲社稱為「也盧曲會」，取「耶魯」之意。

一九六五—一九六六

• 與夫婿傅漢思到臺灣休假一年，並做研究。結識了「蓬瀛曲集」的諸位曲友，經常開曲會並公演崑曲，在臺灣興起了一股重振崑曲的風潮（當時充和的大姊元和也在臺灣，為「蓬瀛曲集」的重要成員）。

一九六八

• 充和與她的女弟子李卉（即張光直夫人）到哈佛大學首次表演崑曲。曲會中，余英時為充和寫了

一組詩，多年後成了中國大陸和美國之間一些詩人曲人互相唱和的主題——即有名的《不須曲》唱和。

一九八一
· 四月十三日，充和在紐約大都會美術館新建成的「明軒」（仿蘇州網師園）裡演唱《金瓶梅》中的明代時曲，由紐約的陳安娜女士吹笛伴奏。

一九八三
· 充和與漢思回中國訪問，由二姊允和為充和安排崑曲演唱的節目。與趙榮琛、許姬傳、林燾等人相見甚歡。

一九八五
· 充和從耶魯大學退休（漢思於一九八七年退休）。

一九八六
· 充和回中國參加「紀念湯顯祖逝世三七○週年」大會，與大姊元和在北京演出《牡丹亭》的〈遊園驚夢〉。

一九八八
· 紐約海外崑曲社正式成立，充和一直是該社的主要顧問（陳安娜為現任社長）。

一九九一

· 充和的舊作《仕女圖》（一九四四年於重慶時的畫作）突然出現在蘇州的書畫拍賣會上。充和立刻託五弟寰和以高價購得，終於物歸原主。

一九九五

· 與漢思合著的 Two Chinese Treatises on Calligraphy 一書由耶魯大學出版社出版。該書介紹孫過庭的《書譜》和薑夔的《續書譜》。

二〇〇三

· 八月二十六日夫婿傅漢思病逝。

二〇〇四

· 十月間「張充和書畫展」先後在北京、蘇州展覽。

二〇〇六

· 一月至四月，美國西雅圖藝術博物館為張充和舉辦「古色今香」書畫展（「Fragrance of the Past」）。同年四月二十三日，紐約的華美協進社人文學會舉辦「張充和詩書畫崑曲成就研討會」。

二〇〇九

· 為慶祝充和女士九十六歲生日，耶魯大學東亞圖書館於四月十三日舉行「張充和題字選集」書展，充和女士並於會後與紐約海外崑曲社的諸位曲友演唱崑曲。

張充和與紐約海外崑曲社

孫康宜

張充和最常提起的朋友之一，就是住在紐約的陳安娜。常聽充和說，她很早就和安娜由於共同愛好崑曲而結為好友。從前安娜在臺灣上大學的時候就非常喜歡崑曲。後來到了美國，就開始向充和學習吹笛（陳安娜原是汪經昌在臺灣師範大學的學生，汪經昌又是吳梅先生的大弟子，而現在安娜又跟吳梅的女弟子充和學習，所以陳安娜算是吳梅曲學的後繼人之一）。從一九六〇年初開始，充和經常在紐約上臺表演崑曲，後來安娜從臺灣來，從此都由她吹笛伴奏（就如一九八一年四月間她們一同在紐約大都會美術館的明軒裡表演崑曲）。安娜研究戲曲文學，有專著出版，同時在聯合國任教。一九八八年「海外崑曲社」正式成立，陳富煙先生擔任第一任社長（他是民族音樂博士，也跟充和老師學崑曲），並由安娜任副社長兼祕書。後來安娜成為該社的第二任社長。多年以來，充和一直是該社的主要顧問之一。

海外崑曲社成立二十年以來，有今日之成效，確也不易。該社團的組成主要有三方面的結合：學者則如張充和、陳富煙、陳安娜、鄧玉瓊（地球物理博士，紐約民族樂團團長）等，以及駐社藝術家（中國南、北崑劇院團的崑劇從業人士），還有業餘的崑劇愛好者和支持者。同時，崑劇社底下還設有兩個部分：即崑劇團和傳習班。在過去十年間，該崑曲社舉辦過一百多場表演、示範和演講。在這些演出活動中，都由該社著名的駐社藝術家親自登臺演出，故總是圓滿成功。

最近以來，我聽說海外崑曲社最為風靡的公演之一就是二〇〇六年十一月間在紐約曼哈頓交響樂劇場（Symphony Space）舉行的「兩代名伶同台獻藝」，當時曾經演出四齣折子戲——即《鳳凰山》的〈百花贈劍〉、《水滸記》的〈借茶〉和〈活捉〉，以及《長生殿》的〈驚變〉。此外，二〇〇八年十月間，他們為了慶祝海外崑曲社二十週年紀念，曾在哥倫比亞大學的彌勒劇場舉行一次盛大的公演。據說當天他們演出《長生殿》裡的〈定情〉、〈哭像〉，以及《潘金蓮》中的〈挑簾〉、〈裁衣〉等折子戲，十分轟動。《潘金蓮》乃為上海崑劇團根據明代劇作家沈璟的《義俠記》傳奇劇本改編而成。沈璟原著取材於小說《水滸傳》中武松的故事，從景陽岡打虎開始，途經陽谷縣時為其兄武大報仇，殺了潘金蓮和西門慶，直到上了梁山為止，共三十六齣。但上崑改編的《潘》劇僅著重提取《義》劇中有關潘金蓮這個人物線的發展，因此演到武松〈殺嫂〉一齣，潘金蓮死後，全劇就結束了（劇中的〈挑簾〉原為《義俠記》第十二齣，〈裁衣〉則為《義俠記》第十四齣）。據說幾年前崑曲社曾在紐約的「臺北劇場」演過全本《潘金蓮》。最近則聽說他們在馬

里蘭州的崑曲研習社演出有關潘金蓮的幾齣戲。這些公演都得到了崑曲觀眾們和媒體的好評，可惜我都錯失了這幾場精采的演出，想起來真感到遺憾。

可能是一種緣分吧？二〇〇八年十一月十九日那天我在充和家中，偶然碰到了幾位來自紐約海外崑曲社的崑曲行家。那天來拜訪充和的曲友共有六人——即尹繼芳（即本書第三集〈四三 王令聞〉已介紹過的海外崑曲社副社長兼藝術總監，專唱小生）、王振聲（海外崑曲社駐社藝術家

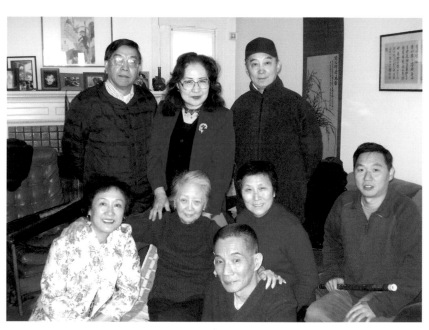

二〇〇八年十一月十九日紐約海外崑曲社同仁在充和家中開曲會。前排左起：史潔華、張充和、蔡青霖、尹繼芳、王振聲；後排左起：王泰祺、孫康宜、吳德彰（張欽次攝影）。

兼音樂家）、王泰祺（海外崑曲社駐社藝術家，專唱小生）、史潔華（海外崑曲社崑劇團團長，專演旦）、蔡青霖（海外崑曲社崑劇團副團長，專演醜）、和吳德璋（海外崑曲社駐社藝術家，專唱小生）。見面之後才知道，原來史潔華和蔡青霖夫婦就是在馬里蘭州分別扮演潘金蓮和西門慶的搭檔。吳德璋曾在該劇中反串王婆。小生王泰祺（他是沈傳芷和俞振飛的徒弟，也是充和的親戚），也出現在這些戲裡。音樂家王振聲則專事打鼓，笛子和二胡也很出色，他原是江蘇省崑劇院鼓師。

至於尹繼芳，我早已聞其大名，她是江蘇「繼」字輩的重要崑曲傳人。經過今天的交談，我又認識到：尹繼芳來自蘇州有名的一個藝術世家，她的母親和舅舅都是戲曲界著名前輩藝術家。尹繼芳從前先習作旦，後改小生。她的啟蒙老師是尤彩雲和曾長生。她的拍曲師從俞錫侯、吳仲培、許振寰等。表演則師從沈傳芷，並曾受徐凌雲、周傳瑛、方傳芸、高小華等人教導。她後來曾得到俞振飛的指點，並與岳美緹切磋。至於蘇劇，則由其母蔣玉芳主教，且得益於吳蘭英、華和笙、尹斯明等師長。早在一九六○年代初，尹繼芳已成為江蘇省蘇崑劇團青年演出隊的主要演員。她擅演的蘇劇包括《出獵・回獵》、《岳雷招親》、《紅樓夢》、《抱椿盒》、《九件衣》、《杜十娘》等。在崑劇方面，她經常演出《寄子》、《出獵・回獵》、《琴挑》、《驚夢》、《拾畫・叫畫》、《斷橋》、〈小宴〉、〈風箏誤〉、〈百花贈劍〉等。她後來學戲曲導演，畢業於上海戲劇學院的戲曲導演進修班。她於一九八九年移民美國，從一開始就在紐約海外崑曲社服務，多年來曾應邀在美國多處演出，並應邀參加洛杉磯、西班牙國際藝術節等重要活動。

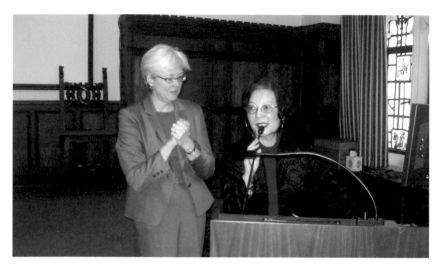

二〇〇九年四月十三日,在慶祝張充和女士九十六歲生日的耶魯大學崑曲演唱會上,陳安娜
特別做了劇碼的介紹。右起陳安娜女士、Ellen Hammond(耶魯東亞圖書館館長)(張欽次攝
影)。

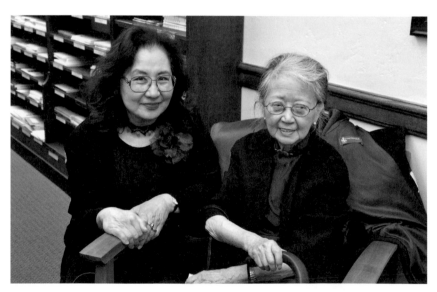

二〇〇九年四月十三日,在耶魯大學崑曲會前,張充和與孫康宜合影(孔海立攝影)。

總之，在這麼短的時間裡，竟認識了這麼多資深曲人，真讓人高興。其實那天我和這些「曲人」碰面，前後只不過半個鐘頭（因為我還得趕去學校上課）。但奇妙的是，整個過程恍若一場美夢——尤其是，我親眼目睹了他們陪充和演唱《牡丹亭》裡的〈遊園〉（由王振聲吹笛伴奏）。能聽到九十多歲的充和以十分美妙的嗓子、從頭到尾一字不漏地唱她的拿手好戲〈山坡羊〉，還看到她身邊圍繞著不少在行的年輕崑曲演員，真有一種魂隨曲聲，與杜麗娘一起遊園的情境。這裡頭有音樂、有文化、有美感，也有令人感到溫暖的誠摯友情。從這次的曲人來訪，我深深領會到崑曲的美質。

那天的經驗的確令人大開眼界，使我更真切地了解到充和為什麼一直如此珍惜她生命中所遇見過的每一個曲人。可以說，她的《曲人鴻爪》留下的就是她曲人生涯中那些不可磨滅的良辰美景，賞心樂事，以及許許多多的誰家庭院。

康宜按：二〇〇九年四月十三日那天，耶魯大學的東亞圖書館為慶祝張充和女士的九十六歲生日，特別舉行了一次盛大的書法展（充和生於一九一三年陰曆四月十二日，正確的生日應當是陽曆五月十七日。但為了耶魯師生們的方便，提前舉行了開幕典禮）。當天校方也請來紐約海外崑曲社的諸位同仁（包括陳安娜、尹繼芳、鄧玉瓊、史潔華、蔡青霖、王泰祺、王振聲、聞復林等人），在書法展之後，他們和充和女士共同演唱了崑曲。在崑曲演唱之前，陳安娜女士特別做了劇碼的介

紹。當天充和女士無論在歌喉或風韻方面，都令人讚嘆不已。充和唱的就是以下兩段：

《玉簪記‧琴挑》　張充和唱

陳妙常：聽寂然無聲，想是他回書館去了。

咳，潘郎啊，潘郎！

（唱【朝元歌】）

你是個天生俊生，曾占風流性。

看他無情有情。只見他笑臉來相問。

我也心裡聰明。

（適才呵！）把臉兒假狠，口兒裡裝著硬。

我待要應承，這羞慚怎應他那一聲。

我見了他假惺惺，

別了他常掛心。

看這些花陰月影淒淒冷冷。

照他孤零，照奴孤零。

《牡丹亭‧尋夢》　　張充和唱

杜麗娘唱【江兒水】

偶然間心似繾，在梅樹邊。

似這等花花草草由人戀，

生生死死隨人願，

便酸酸楚楚無人怨。

待打併香魂一片。

陰雨梅天。

啊呀，人兒啊！守得個梅根相見。

當代名家
曲人鴻爪本事

2010年7月初版　　　　　　　　　　　　　　　　定價：新臺幣450元
2020年8月初版第二刷
有著作權・翻印必究
Printed in Taiwan.

口　　述	張	充		和
撰　　寫	孫	康		宜
叢書主編	胡	金		倫
整體設計	江	宜		蔚

出　版　者	聯經出版事業股份有限公司	副總編輯	陳	逸	華				
地　　　址	新北市汐止區大同路一段369號1樓	總 編 輯	涂	豐	恩				
叢書主編電話	(02)86925588轉5305	總 經 理	陳	芝	宇				
台北聯經書房	台 北 市 新 生 南 路 三 段 9 4 號	社　　長	羅	國	俊				
電　　　話	(0 2) 2 3 6 2 0 3 0 8	發 行 人	林	載	爵				
台中分公司	台中市北區崇德路一段198號								
暨門市電話	(0 4) 2 2 3 1 2 0 2 3								
台中電子信箱	e-mail：linking2@ms42.hinet.net								
郵政劃撥帳戶第0100559-3號									
郵 撥 電 話	(0 2) 2 3 6 2 0 3 0 8								
印　刷　者	文 聯 彩 色 製 版 印 刷 有 限 公 司								
總　經　銷	聯 合 發 行 股 份 有 限 公 司								
發　行　所	新北市新店區寶橋路235巷6弄6號2F								
電　　　話	(0 2) 2 9 1 7 8 0 2 2								

行政院新聞局出版事業登記證局版臺業字第0130號

本書如有缺頁，破損，倒裝請寄回台北聯經書房更換。　　ISBN　978-957-08-3639-4（平裝）
聯經網址 http://www.linkingbooks.com.tw
電子信箱 e-mail:linking@udngroup.com

國家圖書館出版品預行編目資料

曲人鴻爪本事 / 張充和口述 . 孫康宜撰寫 .
　初版 . 新北市 . 聯經 . 2010年7月 .
　280面；16×23公分 .（當代名家）
　ISBN　978-957-08-3639-4（平裝）
　[2020年8月初版第二刷]

　1.崑曲 2.演員 3.回憶錄 4.書畫 5.作品集

982.9　　　　　　　　　　　　99011111